U0116033

＊＊目　錄＊＊

序

　　詩是文學精華，人生無處不是詩。生活當中，時時刻刻都是詩，宇宙天地，一草一木，古今東西，一事一物，用情深處，莫不是詩。

　　詩是智慧與情愫的昇華，是靈感創意與文字，美學的結晶、動人肺腑。

　　詩是樂，詩是歌，是作者真情的流露，心靈的表白，輕聲細訴，卻能會心千里，留傳後世。讀詩可以培養愛心與關懷，瞭解作品情境，培養謙沖與包容，陶冶氣質。尤有甚者，吟詩更可以抒暢情緒、幫助舒解壓力，進而振奮精神，提高工作與讀書效率。所以，學習吟詩會更斯文，風雅而愉快。

一、何為平仄？

　　成集的詩篇不會吟唱，沒有聲音，是平面的；能正確的讀誦吟唱，表達情感，這時的詩是立體的，這樣的詩纔感人。常常聽人說：「熟讀唐詩三百首，不會作詩也會吟」，確實如此。學習吟唱，先要認識平仄，正確發音。其次，判別平起，仄起的詩格，於關鍵字與韻腳處各加一

拍，斟酌長短，就對了。

1. 何爲平聲？

　　河洛漢語，四聲八音，平上去入，陰陽兼備，第一聲「陰平」，輕而高，如「陰」的音，第五聲「陽平」，長、平而慢，如「陽」的音，這兩音就是平聲，換句話說，平聲有二音，即「陰平」與「陽平」。爲方便初學者記憶，古人把八音併成平仄兩聲。平聲即「陰平」與「陽平」。上去入都歸仄聲。所以，古典詩、文只分平仄，仄聲以外就是平聲。平聲可輕、可高、可長、可慢，牢記平聲的特性，便容易學習。

2. 何爲陰平？

　　所有輕聲的音，都是「陰平」聲，如君、堅、金、規、嘉、經、觀、恭、甘、東、書、康、天、心、親、清等。

3. 何爲陽平？

　　所有長揚緩慢的音，都是「陽平」聲，如臺、灣、銀、行、人、羣、南、投、林、雄、蓮、塘、民、情、才、能等。

4. 誤作平聲的字

　　古典文學，嚴分平仄，當今白話錯將入聲唸平聲的情形很多，僅列舉下列幾字參考：

鴨 Ap	割 Kat	屈 Khut
壓 Ap	接 Chiap	屋 Ok
匹 Phit	漆 Chhit	督 Tok
隻 Chek	喝 Hat	削 Siok
績 Chek	黑 Hek	說 Soat
汁 Chip	發 Hoat	拉 Lap8
一 It	忽 Hut	踏 Thap
七 Chhit	出 Chhut	禿 Thut
八 Pat	失 Sit	插 Chhap
約 Iok	郭 Kok	帖 Thiap

二、七言詩如何吟唱？

1.平起詩──2、4、4、2原則

　　七言絕句首句第二字，如是平聲即為平起格的詩，同時，末句第二字如是平聲，即為平收格的詩，平起平收的詩，若詩律嚴整，首、末句第二字及第二、三句第四字，會全是平聲，這即是吟唱加一拍的關鍵字，以2、4、4、2原則配合平聲韻腳，並注意第三句最後平聲字，以一拍為準，斟酌詩情調節長短吟唱即可。

　[舉例說明]

出塞／王昌齡

秦時明月漢時關（時、關　各加一拍）

萬里長征人未還（征、還　各加一拍）

但使龍城飛將在（城、飛　各加一拍）

不教胡馬渡陰山（教、山　各加一拍）

2.仄起詩——4、2、2、4原則

　　七言絕句，首句第二字如是仄聲，即為仄起格的詩，末句第二字如是仄聲，即為仄收格的詩，如此，首末句第四字，第二、三句第二字會是平聲，這些關鍵字以4、2、2、4原則加上平聲韻腳，與第三句最後平聲字，各加一拍，斟酌詩情吟唱即可。

| 舉例說明 |

回鄉偶書／賀知章

少小離家老大回（家、回　各加一拍）

鄉音無改鬢毛衰（音、衰　各加一拍）

兒童相見不相識（童、相　各加一拍）

笑問客從何處來（從、來　各加一拍）

3.平聲韻腳、首句不用韻如何吟唱？

　　七言絕句平聲韻腳的詩，如首句不用韻，吟唱時，比照第三句最後平聲字加一拍酌情調節，即可避免仄聲末字擅拉過長。

舉例說明（仄起詩）

九月九日憶山東兄弟／王維

獨在異鄉為異客（鄉、為　各加一拍）

每逢佳節倍思親（逢、親　各加一拍）

遙知兄弟登高處（知、高　各加一拍）

遍插茱萸少一人（萸、人　各加一拍）

舉例說明（平起詩）

江南逢李龜年／杜甫

岐王宅裡尋常見（王、常　各加一拍）

崔九堂前幾度聞（前、聞　各加一拍）

正是江南好風景（南、風　各加一拍）

落花時節又逢君（花、君　各加一拍）

4. 平起仄收的詩如何吟唱？

　　七言絕句平起仄收的詩，即首句第二字是平聲、末句

第二字是仄聲。這時就按平仄分明原則，平聲關鍵字加一拍，其他重點不變。

舉例說明

滁州西澗／韋應物

獨憐幽草澗邊生（憐、生　各加一拍）

上有黃鸝深樹鳴（鸝、鳴　各加一拍）

春潮帶雨晚來急（潮、來　各加一拍）

野渡無人舟自橫（人、橫　各加一拍）

5.仄起平收的詩如何吟唱？

七言絕句仄起平收的詩，即首句第二字是仄聲，末句第二字是平聲。吟唱方法一樣，依照平仄分明原則，平聲關鍵字各加一拍吟唱，其他重點相同。

舉例說明

回鄉偶書／賀知章

離別家鄉歲月多（鄉、多　各加一拍）

近來人事半銷磨（來、磨　各加一拍）

惟有門前鏡湖水（前、湖　各加一拍）

春風不改舊時波（風、波　各加一拍）

6.七言律詩如何吟唱？

　　七言律詩的吟唱，仍依平起、仄起格的原則，關鍵字與平聲韻腳各加一拍斟酌長短吟唱。

　舉例說明

登金陵鳳凰臺／李白

鳳凰臺上鳳凰遊（凰、遊　各加一拍）

鳳去臺空江自流（空、流　各加一拍）

吳宮花草埋幽徑（宮、幽　各加一拍）

晉代衣冠成古丘（冠、丘　各加一拍）

三山半落青天外（山、天　各加一拍）

二水中分白鷺洲（分、洲　各加一拍）

總為浮雲能蔽日（雲、能　各加一拍）

長安不見使人愁（安、愁　各加一拍）

三、五言詩如何吟唱？

1.五言絕句

　　學習吟詩一般都從七絕入門，因為七言的旋律較完整，音樂迴旋空間較大，學會七絕吟唱概念以後，較易掌握五言詩的音樂性。格律工整的五絕，仍依平起仄起的方式，關鍵字與平聲韻腳處，各加一拍吟唱，首句不用韻

時，只於關鍵字加強。

| 舉例說明 | （平起詩）

宿建德江／孟浩然

移舟泊煙渚（舟、煙　各加一拍）

日暮客愁新（愁、新　各加一拍）

野曠天低樹（天、低　各加一拍）

江清月近人（清、人　各加一拍）

| 舉例說明 | （仄起詩）

紅豆／王維

紅豆生南國（生、南　各加一拍）

春來發幾枝（來、枝　各加一拍）

願君多采擷（君、多　各加一拍）

此物最相思（相、思　各加一拍）

2.五言律詩

　　五言律詩吟唱仍依平仄原則，按平起仄起的格式，於關鍵字及平聲韻腳處，各加一拍斟酌詩情吟唱。

| 舉例說明 |

春望／杜甫

國破山河在（山、河　各加一拍）

城春草木深（春、深　各加一拍）

感時花濺淚（時、花　各加一拍）

恨別鳥驚心（驚、心　各加一拍）

烽火連三月（連、三　各加一拍）

家書抵萬金（書、金　各加一拍）

白頭搔更短（頭、搔　各加一拍）

渾欲不勝簪（勝、簪　各加一拍）

3.詩都能唱？有無例外？

語言本身就是音樂，平上去入就是音符。詩既是樂，自然能歌、能唱。一般說來，韻律工整的詩有較高的音樂性，所以，珠圓玉潤，旋律優美的作品，餘音繞樑，特別動聽，相同的、也有詩艱奧滯澀，難能引人入勝。

四、何爲河洛話？

河洛話即閩南台語，是當今漢語系統中，保存最完整的中原古語，平、上、去、入，清純雅正，河洛話文言，至今仍保存唐、宋中古讀書音韻。臺灣出版標準字書，記載正確反切，如《康熙字典》、《辭源》、《辭海》等，均可參

考查證。

1.何爲四聲八音？

河洛話平上去入，細分陰陽爲陰平（君）、陰上（滾）、陰去（棍）、陰入（骨）、陽平（羣）、陽上（滾）、陽去（近）、陽入（滑），所以稱爲四聲八音。

康熙五十五年，御製字典完成，編纂官張玉書等於序言中曾提及各地「全備七音者已少」，而不知閩、臺河洛漢語地區，平、上、去、入仍完整美好，音韻齊全。只是歷史已久，上聲陰陽已合而爲一，至於何時如此，已無可追蹤。然爲便利教學，自古即重覆上聲，俱備陰陽，所以習慣上依舊稱爲八音。雖如此，河洛話仍是當今漢語系統中，古音最完整，聲律最嚴謹的中原古語，唐、宋文言讀音完美保存。

2.注音

◎羅馬音標如何唸？

P—ㄅ、Ph—ㄆ、m—ㄇ、t—ㄉ、th—ㄊ、n—ㄋ、l—ㄌ、k—ㄍ、kh—ㄎ、h—ㄏ、ch—ㄐ、ㄗ、chh—ㄑ、ㄘ、s—ㄒ、ㄙ、ou—ㄛ、o—ㄜ

◎聲調如何分辨？

陰平（1不注）、陰上（2）、陰去（3）、陰入（字尾K、T、P、H）、陽平（5）、陽上（2重覆）、陽去

（7）、陽入（K、T、P、H加8）

 (1)杜少府之任蜀州／王勃

a. 韻腳：秦 Chin5、津 Chin、人 Jin5、鄰 Lin5、巾 Kin

b. 杜 Tou7（圓口ɔ）、少 Siau3、府 Hu2、任 Jim7、蜀
Siok8、勃 Put8、闕 Khoat、三 Sam、五 Gou2（圓口
ɔ，又音 Ngou2）、津 Chin（俗音 Tin）、與 U2、別
Piat8、知 Ti、涯 Gai5、若 Jiok8、歧 Ki5

c. 漳音：與 I2、若 Jiak8、女 Li2

 (2)回鄉偶書／賀知章

a. 韻腳：回 Hai5、衰 Chhai、來 Lai5

b. 章 Chiong、老 Lo2（又音 Nou2）、鄉 Hiong、無
Bu5、相 Siong、見 Kian3、識 Sek、笑 Siau3（又音
Chhiau 常聞於表演）、客 Khek

c. 漳音：章 Chiang、鄉 Hiang、相 Siang

 (3)詠柳／賀知章

a. 韻腳：高 Ko、條 Tho、刀 To

b. 碧 Phek、樹 Su7、垂 Sui5 、下 Ha3、綠 Liok8、葉
Iap8、誰 Sui5、出 Chhut、月 Goat8、剪 Chian2

(4)登鸛雀樓／王之渙

a. 韻腳：流 Liu5、樓 Liu5

b. 樓 正音 Lou5（圓ㄨㄜ）、白 Pek8、日 Jit8、黃 Hong5、欲 Iok8、目 Bok8、上 Siong2、一 It、層 Cheng5

c. 漳音：欲 Iak8、上 Siang2

(5)出塞／王之渙

a. 韻腳：間 Kan、山 San、關 Koan

b. 黃 Hong5、雲 Un5（俗音 Hun5，已成優勢、常聞於表演）、須 Su、楊 Iong5、度 Tou（圓ㄨㄜ）、玉 Giok8

c. 漳音：上 Siang2、雲 In5、須 Si，楊 Iang5

(6)過故人莊／孟浩然

a. 韻腳：家 Ka、斜 Sia5、麻 Ba5、花 Hoa

b. 過 Ko（扁ㄨㄜ）音歌、陰平、故 Kou3（圓ㄨㄜ）、黍 Su2、綠 Liok8、合 Hap8、郭 Kok、圃 Phou2（圓ㄨㄜ）、還 Hoan5

c. 漳音：具 Ki7、場 Tiang5、陽 Iang5

(7)宿建德江／孟浩然

a. 韻腳：新 Sin、人 Jin 5

b. 宿 Siok、德 Tek、泊 Pok8、渚 Chu2、日 Jit8、暮 Bou7（圓口ㆢ）、客 Khek、月 Goat8

c. 漳音：近 Kin7

(8)春曉／孟浩然

a. 韻腳：曉 Hiau2、鳥 Niau2、少 Siau2

b. 不 Put、覺 Kak、啼 The5、風 Hong、雨 U2、聲 Seng

c. 漳音：處 Chhi3、雨 I2

(9)芙蓉樓送辛漸／王昌齡

a. 韻腳：吳 Gu5、孤 Ku、壺 Hu5

b. 入 Jip8、吳本音 Gou（圓口ㆢ）、孤本音 Kou（圓口ㆢ）、洛 Lok8、壺 Hou（圓口ㆢ、俗音 Ou5）

c. 漳音：昌 Chhiang、雨 I2、陽 Iang5、如 Ji5、相 Siang

(10)出塞／王昌齡

a. 韻腳：關 Koan、還 Hoan5、山 San

b. 敎 Kau（陰平）、胡正音 Hou5（圓口ㄛ、俗音 Ou5）

c. 漳音：長 Tiang5

(11)終南別業／王維

a. 韻腳：陲 Sui5、知 Ti、時 Si5、期 Ki5

b. 晚 Boan2、南 Lam5、每 Boe2（俗音 mui2）、看 Khan（陰平）、值 Ti7（唐——直吏切，遇也）、林 Lim5、無 Bu5

(12)相思／王維

a. 韻腳：枝 Chi、思 Si

b. 國音 Kok（詩韻 Kek）、擷 Khiat

c. 漳音：此 Chhi2

(13)九月九日憶山東兄弟／王維

a. 韻腳：親 Chhin、人 Jin5

b. 獨 Tok8、客 Khek、節 Chiat、插 Chhap、茱 Ju5、少 Siau2

c. 漳音：鄉 Hiang、茱 Ji5、處 Chhi3

⒁渭城曲／王維

a. 韻腳：塵 Tin5、新 Sin、人 Jin5

b. 浥 Ip、輕 Kheng、杯 Poe（詩韻 Pai）

c. 漳音：雨 I2、陽 Iang5

⒂登金陵鳳凰臺／李白

a. 韻腳：遊 Iu5、流 Liu5、丘 Khiu、洲 Chiu、愁 Chhiu5

b. 吳 Gou5（圓口ㄛ，又音 Ngou5）、埋 Bai5、古 Kou2（圓口ㄛ）、三 Sam、落 Lok8、蔽 Pe3

⒃黃鶴樓送孟浩然之廣陵／李白

a. 韻腳：樓 Liu5、州 Chiu、流 Liu5

b. 辭 Si5、鶴 Hok8、碧 Phek、惟 Ui5（詩韻 I5）、江 Kang

c. 註：辭別的「辭」唸 Si5 為宜，如此可避免與文辭的「辭」Su5 混淆。

⒄早發白帝城／李白

a. 韻腳：間 Kan、還 Hoan5、山 San

b. 白 Pek8、猿 Oan5、啼 The5、兩 Liong2、重 Tiong5

c. 漳音：雲 In5、兩 Liang2、重 Tiang5

⒅清平調／李白

a. 韻腳：容 Iong5、逢 Hong5、香 Hiong、腸 Tiong5、
粧 Chong、歡 Hoan、看 Khan、干 Kan

b. 漳音：雲 In5、想 Siang2、裳 Siang5、若 Jiak8、向
Hiang3、香 Hiang、雨 I2、腸 Tiong5、似 Si7、相
Siang、恨 Hin7

c. 註：漳音、僅在介紹常聞另系古音、不備押韻之用，協
韻仍以詩韻正音較易諧和。

⒆長干行／崔顥

a. 韻腳：塘 Tong5、鄉 Hiong、側 Chhek、識 Sek

b. 船 Soan5、借 Chia3、臨 Lim5、去 Khu3、崔音
Chhoe1/Chhui 皆可

⒇黃鶴樓／崔顥

a. 韻腳：樓 Liu5、悠 Iu、洲 Chiu、愁 Chhiu5

b. 鶴 Hok8、復 Hiu3、載 Chai2、歷 Lek8、鵡 Bu2

㉑涼州曲／王翰

a. 韻腳：杯 Pai、催 Chhai、回 Hai5

b. 葡 Pou5（圓口ㄛ）、萄 To5、琵 Pi5、琶 Pa5、臥 Gou7（圓口ㄛ、又音 Ngou7）

　㉒春望／杜甫

a. 韻腳：深 Sim、心 Sim、金 Kim、簪 Chim

b. 望 Bong7、杜 Tou7（圓口ㄛ）、城 Seng5、木 Bok8、感 Kam2、淚 Lui7（又音 Le7、常聞於吟唱）、烽 Hong、三 Sam、月 Goat8、渾 Hun5、勝 Seng

　㉓聞官軍收河南河北／杜甫

a. 韻腳：裳 Siong5、狂 Kong5、鄉 Hiong、陽 Iong5

b. 劍 Kiam3、忽 Hut、傳 Thoan5、看 Khan、白 Pek8、日 Jit8、縱 Chiong3（又音 Chhiong3）、即 Chek、巫 Bu5、峽 Hiap（又音 Kiap）、下 Ha3 動詞、陰去（形容詞 Ha7、陽去）

　㉔楓橋夜泊／張繼

a. 韻腳：天 Thian、眠 Bian5 、船 Sian5

b. 繼 Ke3、泊 Pok8、落 Lok8、滿 Boan2、江 Kang、楓

Hong、漁 Gu5、姑 Kou（圓口ㄛ、詩韻 Ku 只用於押韻）

c. 漳音：張 Tiang、漁 Gi5

⑤塞下曲㈡㈢／盧綸

a. 韻腳：風 Hong、弓 Kiong、中 Tiong、高 Ko、逃 To5、刀 To

b. 曲 Khiok、林 Lim5、暗 Am3、尋 Sim5、羽 U2、沒 But8、石 Sek8、月 Goat8、黑 Hek、飛 Hui、欲 Iok8、騎 Ki7、逐 Tiok8、雪 Soat

c. 漳音：將 Chiang3

㉖遊子吟／孟郊

a. 韻腳：衣 I、歸 Kui、暉 Hui

b. 吟 Gim5、郊 Kau、慈 Chu5、母 Bou2（圓口ㄛ、俗音 Biou2）、手 Siu2、上 Siong7陽去、形容詞（動詞 Siong2、上聲）臨 Lim5、密 Bit8、縫 Hong5、遲 Ti5、得 Tek、三 Sam

㉗尋隱者不遇／賈島

a. 韻腳：去 Khu3、處 Chhu3

b. 尋 Sim5、隱 Un2、遇 Gu7、問 Bun7、童 Tong5、子 Chu2、言 Gian5、藥 Iok8、知 Ti

c. 漳音：隱 In2、遇 Gi7、師 Si、藥 Iak8、去 Khi3、此 Chhi2、處 Chhi3

(28)泊秦淮／杜牧

a. 韻腳：沙 Sa、家 Ka、花 Hoa

b. 泊 Pok8、秦 Chin5、牧 Bok8、水 Sui2、近 Kun7、亡 Bong5、隔 Kek、唱 Chhiong3、後 Hou7（圓口ㆆ、俗音 Hiou7）

c. 漳音：近 Kin7、女 Li2、恨 Hin7、唱 Chhiang3

(29)秋夕／杜牧

a. 韻腳：屏 Peng5、螢 Eng5、星 Seng

b. 銀 Gun5、燭 Chiok、畫 Hoa7（俗音 Oa7）、輕 Kheng、小 Siau2、撲 Pok（又音 Phok）、牛 Giu5

c. 漳音：銀 Gin5、燭 Chiak、涼 Liang5

(30)江南春絕句／杜牧

a. 韻腳：紅 Hong5、風 Hong、中 Tiong

b. 南 Lam5、絕 Choat8、綠 Liok8、郭 Kok、酒

Chiu2、旗 Ki5、百 Pek、八 Pat、十 Sim5 音諶（唐）
是吟切、陽平（平常唸 Sip8）

(31)山行／杜牧

a. 韻腳：斜 Sia5、家 Ka、花 Hoa

b. 上 Siong2、石 Sek8、車 Ku、看 Khan3、葉 Iap8、於
U5

c. 漳音：上 Siang2、雲 In5、處 Chhi3、車 Ki、於 I5
（註：第三句「停車坐看楓林晚」，另版「停車坐愛」愛
音 Ai3 陰去第三聲）

(32)清明／杜牧

a. 韻腳：紛 Hun、魂 Hun5、村 Chhun（俗音 Chhoan
文讀鮮用）

b. 明 Beng5、節 Chiat、指 Chi2

(33)無題／李商隱

a. 韻腳：難 Lan5、殘 Chan5、乾 Kan、寒 Han5、看
Khan

b. 無 Bu5、商 Siong、別 Piat8、力 Lek8、蠟 Lap8、炬
Ku7、灰 Hoe（詩韻 Hai）、曉 Hiau2、吟 Gim5、覺

Kak、蓬 Phong5／Hong5、蠶 Cham5（又音
Chham5）、殷 Un、勤 Khun5

c. 漳音：相 Siang、炬 Ki7、殷 In、勤 Khin5

⑶⁴嫦娥／李商隱

a. 韻腳：深 Sim、沈 Tim5、心 Sim

b. 嫦 Siong5、娥 Gou5（圓口ㄛ、又音 Ngou5）、落
Lok8、偷 Thou（圓口ㄛ、又音 Thiou）、藥 IoK8、
碧 phek

c. 漳音：嫦 Siang5、商 Siang、雲 In5

⑶⁵金縷衣／杜秋娘

a. 韻腳：時 Si5、枝 Chi

b. 金 Kim、縷 Lu2、杜 Tou7（圓口ㄛ）、娘 Liong5、
勸 Khoan3、惜 Sek、少 Siau3、堪 Kham、折 Chiat、
直 Tek8（俗音 Tit8）、莫 Bok8

c. 漳音：縷 Li2、娘 Liang5、取 Chhi2

五、古人對協韻的觀念

中原漢學博大精深，淵遠流長，對於音韻、聲律美的
講究，無出其右。因此，協韻、瀟灑奔放、極其普遍，謹

茲舉例說明於後：

1.《詩經・大雅・桑柔》

維此惠君

民人所瞻

秉心宣猶

考慎其相

說明：「瞻」音章 Chiong、側姜切，而與「相」
Siong、（唐）息良切，陽平、協韻。

2.《詩經・小雅・節南山》

節彼南山

維石巖巖

赫赫師尹

民具爾瞻

說明：本句「瞻」音斬平 Cham、「側銜切」、古音屬
「談」部，而協「巖」Gam5（唐）「五銜切」。

3.《荀子・解蔽篇》

鳳凰秋秋

其翼若干

其聲若簫

有鳳有凰

樂帝之心

說明 ：古人協韻方式有二：

(1)「秋」音鍫 Chhiau，「七遙切」而協「簫」Siau。

(2)「簫」協收 Siu，「疏鳩切」，而「心」協修 Siu，「桑鳩切」，以與首句「秋」音鞦 Chhiu，（唐）「七由切」諧音。

4.《楚辭‧九章》

將運舟而下浮兮

上洞庭而下江

去終古之所居兮

今逍遙而來東

說明 ：「江」音公 Kong （韻補）古紅切、而協「東」Tong。

5.《楚辭‧九章》

孤臣唫而抆淚兮

放子出而不還

孰能思而不隱兮

昭彭咸之所聞

說明：「還」音旋 Sian5（廣）似宣切、下平一先韻，

末句的「聞」，古人協眠 Bian5（韻補）無沿切以諧韻。

6.《易林》

玉璧琮璋

執鷩是王

百里寧越

應聘齊秦

說明：「璋」音 Chiong、（唐）諸艮切陽平，「王」

音 Ong5（廣）雨方切，陽平、爲與璋，王協韻，古人

「秦」音牆 Chiong5「慈艮切」。

7.《古雉朝飛操》

我獨何命兮未有家

時將暮兮，可奈何？

說明：「家」音歌 Ko、古俄切，而協末句「何」音河

Ho5，（唐）胡歌切。

8. 左思《詠史詩》

當其未遇時

憂在塡溝壑

英雄有迍邅

由來自古昔

| 說明 |：「壑」音福 Hok，（集）黃郭切，入聲十藥
韻，末句「昔」音削 Siok、（韻補）息約切而協韻。

9.張籍詩

籍時官休罷

兩月同遊翔

黃子陂岸曲

池曠氣色淸

| 說明 |：「翔」音詳 Siong5、（廣）似羊切，下平七陽
韻，末句「淸」音昌 Chhiong 而協韻。

10.李尤東《觀銘》

房闥內布

疏綺外陳

是謂東觀

書籍林泉

| 說明 |：「陳」音塵 Tin5、上平十一眞韻、末句「泉」

古人協秦 Chin5、（韻補）才勻切。

六、詩壇對諧音協韻的態度

　　「歌憑諧和唱，字寡假借多」，古時文人押韻的動機非常強烈。為充分表達感情，使韻腳韻律平順整齊，表現音樂美感，而達到聲情與辭情融合的說服效果，古典文學常見借字協韻，異音變讀因此非常普遍。這是吟詩嚴求詩樂和諧，韻腳一致的明顯傳統例證。

　　臺灣漢學一脈相承，科舉背景文風鼎盛，馬關條約之後外族割據，島民橫受五十年凌虐，卻意外保存了中原河洛文化。冰霜滿地，鐵樹開花。為示懷柔，扶桑鯨客揭櫫同文同種，刀山縱鶴，劍陣安琴。同胞失援無助，乏力回天，徒呼負負，唯能因勢利導。職是之故，私塾書房，咿唔不絕，詩社騷壇，吟聲遏雲，勇往直前，以表不屈。

　　河洛漢語，四聲兼備，平上去入，各韻完整。百餘年來，振聾發聵，錦繡成文。惟詩求順口，韻必諧和，騷壇詠誦強調絕對押韻，美化元，介音響度，和協韻目，以達到詩韻最大共鳴，滿足聽覺。然於金玉鏗鏘，放縱豪吟當中，或因諧音偏古，或為協韻自由，不入韻家學理而為愛者所議。總是語歸聲律，詩有吟風，各呈其貌，原不相悖，不及猶過，固不需事為協韻，矯枉過正，更不可因噎

廢食，排斥精緻吟詩文化，若得一本雅懷、必能平心而
視：

　詩既是樂，首求動聽。何況諧音協韻，歷史悠久，薪
火相傳，其來有自。若非鏗金戛玉，長期蘊積，聲樂獨
鍾，而慧心別具，難能登高攀桂，凝冽佈香。再者，引領
風騷，曾見玉屏高足，設帳授徒，市成五里；傳承古調，
久聞詩界奇葩，周郎顧曲，響遍三臺。明清以來，早有青
雲路客，鉢擊東寧，聲留詠社；日據而降，頻延閩省詞
宗，鞭執西席，韻羨教坊。以是文人相約成俗，蔚為優
勢。音諧韻協，主導吟聲，因緣成熟，事非偶然。再者詩
學步驟，先求本音，次敎協韻。平仄已通，正韻既明，行
有餘力，再讀諧音，相輔相成，互不抵觸。如此，則韻書
益加嫻熟，律習聲通，辭諳音練，不愁詩韻不工。

　河洛古音，雅正分明，韻舉平水為例，上下平聲三十
韻，仄聲七十六韻，音域寬廣，可以盡情表達古人強烈諧
音觀念。柳宗元詩「江雪」，韻押入聲九屑協絕
Chiat8、滅 Biat8、雪 Siat。響如金玉，鏗鏘有聲，而通
客語古韻，涵蓋更廣。賀知章詩《回鄉偶書》，韻押上平十
灰，協回 Hai5、衰 Chhai、來 Lai5。元音連貫，一氣呵
成，節拍順暢，聲律工整，而達詩樂和諧最高境界，優美
自然，何異山川鳴唱，順口流利，直如天籟和聲。日語至

今保存甚多唐音，如船唸 Sian、杯唸 Pai、會唸 Khai、肺唸 Hai，不亞於臺灣，其「灰」即讀詩韻 Hai。本詩末句「笑問客從何處來」來 Lai5 為灰韻正音，如不協韻，韻腳支離破碎，音韻之美，不足表達。朗朗書聲，韻律和諧，久成文化，日人慕古，懂得珍惜。

王昌齡詩《閨怨》，韻押下平十一尤，詩韻為愁 Chhiu5、樓 Liu5、侯 Hiu5。首句愁 Chhiu5，既為尤韻本音，韻協樓 Liu5、侯 Hiu5，節奏輕快，灑脫自如。而將「忽見陌頭楊柳色」之「頭」，讀其本音 Thou5（圓口ㄛ），則於韻腳和諧之外，又為古人掩飾「韻字入句」之諱，風雅文德，美事堪稱。

張若虛詩《春江花月夜》，凡九換韻。其中，六平三仄，四句一轉。首韻押上平八庚，「春江潮水連海平」，平 Peng5、生 Seng、明 Beng5。次韻押去聲十七霰，「江流宛轉繞芳甸」，甸 Tian7、霰 Sian3、見 Kian3。三韻押下平十一真，「江天一色無纖塵」，塵 Tin5、輪 Lin5、人 Jin5。四韻押上聲四紙，「人生代代無窮已」，已 I2、似 Si7、水 Sui2。五韻押下平十一尤，「白雲一片去悠悠」，悠 Iu、愁 Chhiu5、樓 Liu5。六韻押上平十灰，「可憐樓上月徘徊」，徊 Hai5、台 Tai5、來 Lai5。七韻押五平十二文，「此時相望不相聞」，聞

Bun5、君 Kun、文 Bun5。八韻押下平六麻,「昨夜寒潭
夢落花」,花 Hoa、家 Ka、斜 Sia5。九韻押去聲七遇,
「斜月沈沈藏海霧」,霧 Bu7、路 Lu7、樹 Su7。

　　似此含英咀華,騷章麗句,不藉諧音協韻美化韻律,
佶屈聱牙,難以傳神。短長流轉,古調新聲,千年文化,
百載耕耘,舒懷詠物,飄逸成風,實是美的極致,藝術的
提昇。

七、結語

　　詩樂和諧是韻律悅耳的基本原則,乃樂音動人的不二
法門。東西文化雖然不同,表現在文學,藝術造詣的嚴
謹,卻是相近,德文詩、英文詩與幾乎所有西洋語文詩一
樣,對於韻律工整,韻腳和諧的要求一致,其協韻的講
究,絕不亞於漢詩。

　　筆者鑽研古文,曾迂迴遊訪漳,泉之間,尋解疑竇,
卻於十餘年前回頭在臺灣騷壇找到答案,文音、詩韻原為
一體,不想幾千年文化寶藏盡在鯤瀛。甲午戰後,異族統
治,鐵蹄馬鞭之下,不但肌膚無損,旭日醒漢魂,反而激
勵先民積極傳揚漢學,詩、文卻因此昌盛,始料未及。

　　中原河洛古音,自五胡亂華,晉末衣冠入閩,文物南
遷,前後三次大徙至福建等地生根,而於四百年前移渡來

臺，終在寶島開花結果，科舉舊學、唐宋古韻、四聲八音，完整保存。

臺灣光復以後，推行國語如火如荼，語言政策由於有司不識，以致河洛古音蒙受荊棘，幾至破壞殆盡而萬劫不復。近年來，由於經濟突飛猛進，福至心靈，回顧文化，積極搶救，皇漢有幸，不負苦心，田未盡蕪，感於鳳凰浴火、風雅蘊藉，古韻漸聞諸吟口。因此，不辭拙陋受託拾穗，倉促成冊，錯誤難免，騷壇詞長，學者專家，體其用心，必有不忍於責謬而賜教，則懇兹三拜。

本書出版端賴宋裕老師指導，與李主編冀燕玉成，銘激五內。洪澤南老師德藝俱到，聲韻理論與吟唱造詣並深，為筆者忘年詩、劍校友，謙謙君子，賢若長者，時馥幽芳，荷蒙撥冗助吟，以壯聲勢，厚誼堪羨。邇來，新秀濟濟，耳目一新，令人撫掌，諸位老師，不避辛勞，惠引珠喉示範，謹此申謝。

<div style="text-align: right;">黃冠人敬識</div>

再版序

　　嘉猷丕謨，文化興邦，自從教育部頒布母語甄試政策以來，關懷薪傳者，歡天喜地，雀躍不已，視作日月重光，衷心爲之大振。似此政命一出，雷霆萬鈞，挽救文化危機，孤掌難鳴，唯有官民合作，多管齊下、眾志成城、始有雲開見日之效，雖未必即回天於半壁，盡番心力，總能搶救式微。

　　詩是頤心雅樂，是藝術的昇華，聲比金石，言簡意賅，是文學的圭璋。觀今宣鑑古，無古不成今，回顧先賢於日據期間捨命保護千年文化，終得延續，又何幸近年國富民昌，裕而慕古，始漸起共識。熱心搶救，多年奮鬥，老天有眼，古音於是不滅。爾來，有關甄試精緻文學題目之留捨，甚囂塵上，新語言革命者以爲漢文不去，臺語不純。奈何，閩南河洛話卻是以漢文爲骨爲肉，盡去骨肉，徒留皮毛何益？政治文化不應混爲一談，厭惡戰前德、日血腥侵略，豈可因此杜絕德、日文學？何況詩學無邊，入門有序，引侑漸進，持之以道，行有餘力，專攻臺灣竹枝詞亦無不可。十年樹木，百年樹人，一國文化關係乎民族存亡，何堪妄自菲薄，爲創造通俗臺語而自我設限？

　　中原河洛文言詩韻乃臺灣特有文化資產，歷數千年時間，幾萬里空間，經中原、閩南而寶島、自南北朝、唐宋、明清而日據，時間不為不久，空間不為不廣。馬關條約失去了臺灣，卻意外保存了文化。五十年鐵蹄之下，未受損傷，是先人捍衛之功。中國大陸已失此寶，目前碩果僅存於瀛洲。我等驕傲自豪猶恐未及，豈可視為敵物而輕言捨棄？放眼中國之大，人材濟濟，各類學術研究不論基礎應用卓越出色，陣容堅強，偏就傳統詩學，近體詩作，以人口比例遠遜臺灣，望塵莫及。勿謂蕞爾小島，五七絕律詩鐘對聯，古體古風，中規中矩。前監察院長遜清舉人于右老驚見臺北中山堂鏖詩白戰，數百詩人幾全數臺籍，奪標高中，而讚嘆臺灣為詩人之國。自一九〇五年光緒廢科舉，先人未曾一日放棄漢詩漢學，斯土斯文，根深蒂固，自明鄭四百年來與我共存天地之間，雅俗共賞，朗朗上口，已成我生命之一部，是道地台灣文化？

　　詩是精緻文學，是人類文明的驕傲，它鏗鏘作響，強調悅耳旋律與和諧節奏，河洛漢音是傳統文學瑰寶，古典韻文要求高度詩樂和諧，韻腳靈活協韻，優美絕倫，無出其右。曾聞有學者不喜吟詩協韻，以目前環境學生能夠唸出本音已是難能可貴，用意本也極佳，站在鼓勵立場，不為不是。唯協韻固足以亂本音，幾千年來如此讀誦吟唱，

已相約成俗，持之有故，為更詳細介紹古人協韻的情形，
謹再舉幾例說明以為參考：

一、庭——（唐）特丁切　Teng5　下平九青韻

例句——韓愈／此日何足惜詩

　　　　章句何煒煌

　　　　相拜送於庭

註：庭叶徒陽切　Tiong5　以協煌　Hong5

二、塗——（廣）同都切　Tou5　上平七虞韻

1.例句——張衡／思玄賦

　　　　凍雨沛其灑塗

　　　　擾應龍以服路

註：塗叶(集)徒故切　遇去，音Tu7/Tou7 以協路　Lu7/Lou7

2.例句——柳宗元／詩

　　　　齊諧英拍塗

　　　　中散蟲空爬

註：塗叶（廣）宅加切　上平六麻　Ta5　以協爬 Pa5

3.例句——史記／龜筴傳

　　　　還復其所

　　　　下薄泥塗

註：塗叶（唐）他魯切 Thu2/Thou2　以協所 Su2/Sou2

三、朋——（集）蒲登切　Peng5　下平十蒸韻

1.例句——劉楨／魯都賦

　　　　和族綏宗

　　　　肅戎友朋

註：朋叶蒲蒙切　Pong5　以協宗 Chong1

2.例句——陳琳／大荒賦

　　　　坐清零之爽堂

　　　　願揖子以爲朋

註：堂 Tong5、朋 Pong5

四、食——（唐）乘力切　Sek8 入聲十三職韻

例句——易林

　　　　水怒踴躍

　　　　民困于食

註：食叶式灼切　音爍 Siok4　以協躍 Iok8

五、奸——（唐）古寒切　Kan1 上平十五寒韻

例句——史記／龜筴傳

　　　　賊氣相奸

　　　　其時使然

註：奸叶（廣）古賢切　音堅 Kian　下平一先韻，以

協然 Jian5

六、尊——（唐）祖昆切　Chun1　上平十三元韻

1.例句——前漢書／班固敍傳

　　　　啓立輔臣

　　　　侯王從尊

註：尊叶將鄰切　音津 Chin1　以協臣 Sin5

2.例句——前漢書／班固敍傳

　　　　定爾土田

　　　　下富上尊

註：尊叶此緣切　音 Chhian5　以協田 Tian5

七、穆——（廣）莫六切　Bok8　入聲一屋韻

例句——荀子／賦論篇

　　　　皇皇穆穆

　　　　曾不崇日

註：穆叶莫筆切　音 Bit8　以協日 Jit8

八、遊——（唐）以周切　Iu5　下平十一尤韻

1.例句——班彪／閑居賦

　　　　登北岳以高遊

　　　　　親釋躬于伯姬

註：遊叶延知切　音移 I5　以協姬 Ki

2.例句──黃庭經

　　　　　王靈夜燭煥入區

　　　　　子存內皇與我遊

註：遊叶羊諸切　音余 U5　以協區 Khu1

九、謀──（唐）莫浮切　Biu5　下平十一尤韻

1.例句──詩經／衞風

　　　　　抱布貿絲

　　　　　來即我謀

註：謀叶謨悲切　音眉 Bi5　以協絲 Si1

2.例句──詩經／小雅

　　　　　民雖靡膴

　　　　　或哲或謀

註：謀叶莫徒切　音模 Bu5/Bou5　以協膴 Hu1/Hou1

　　3.例句──焦氏易林

　　　　　　懿公淺愚

　　　　　　不受深謀

註：謀叶況于切　音 Hu　以叶愚 Gu5

4.例句──詩經／小雅

誰適與謀

投畀我虎

註：謀叶滿補切　音 Bu2/Bou2　以協虎 Hu2/Hou2

5.例句——傅鶉觚／馬皇后贊

帝咨厥謀

家應顯祚

註：謀叶莫故切　Bu3/Bou3　以協祚 Chu3/Chou3

十、烹——（唐）普庚切　Pheng1　下平八庚韻

1.例句——史記／越世家

蜚鳥盡，良弓藏

狡兔死，走狗烹

註：烹叶普郎切　音 Phong1　以協藏 Chong5

2.例句——墨子／耕柱篇

鼎立三足而方

不炊而自烹

不舉而自臧

不遷而自行

註：方 Hong1、烹 Phong1、臧 Chong1、行 Hong5

十一、管——（廣）古滿切　Koan2　上聲十四旱韻

1.例句——蘇轍／燕山詩

　　　自古習耕戰

　　　術略亞狐管

註：管叶扃縣切　Kian3　以協戰 Chian3

2.例句——郭璞／鳶贊

　　　聖敬日遠

　　　詠之弦管

註：管叶古轉切　Koan2　以協遠 Oan2

十二、甲——（唐）古狎切　Kap4　入聲十七洽韻

1.例句——楚辭九歌／國殤

　　　操吳戈兮披犀甲

　　　車錯轂兮短兵接

註：甲叶吉協切　音頰 Kiap4　以協接 Chiap4

　　以上諸如此類例句，是先人讀書習慣，代代薪傳，載在典籍，古書不知凡幾，無一不是前賢自由協韻鐵證。古人為達詩樂和諧，蕭灑飄逸，活潑自由，不拘泥本音，但求悅耳，節奏輕快，通順流暢，自然是原韻皆非。據考，紫微鴻儒，北臺博士，陳維英夫子，中式舉人，試題之一，便是論述協韻對原韻之影響。此事證明自詩經、離

騷、漢賦、唐詩、宋詞以至散文，古人吟誦，莫不以協韻
爲上，諧音爲雅。聲韻學者雖亦有理。然而，吟者喜之，
詩家愛之，文人好之，聽眾悅之。如此，幾千年來蔚爲風
氣，已成文化，執意反對恐亦非宜，不妨三思。

　　《唐詩天籟》自去（九十）年三月出書，深蒙各界愛
護，於此自由翻印高度浪漫環境之中，得以再版確是稱心
快事，付梓當初，急促匆忙，藉此改正錯誤，尤足令人釋
懷。注音符號助益推廣，今應讀者要求，也增注羅馬音
標，裨利教學。吟聲悠揚，詩學浩瀚，耆宿達儒，時賜教
誨，衷心感激，懇再拜謝。

<div align="right">黃冠人敬識</div>

CD 收錄的詩文及賞析

2. 杜 少 府 之 任 蜀 州
Tou7　Siau2　Hu2　Chi1　Jim7　Siok8　Chiu1

王　勃
Ong　Put¹

城　闕　輔　三　秦　，
Seng5　khoat4　hu2　Sam1　Chin5

風　煙　望　五　津　。
Hong1　ian1　bong7　Ngou2　Chin1

與　君　離　別　意　，
U2　kun1　li5　piat8　i3

同　是　宦　遊　人　。
Tong5　si7　hoan7　iu5　jin5

海　內　存　知　己　，
Hai2　loe7　chun5　ti1　Ki2

天　涯　若　比　鄰　。
Thian1　gai5　jiok8　pi7　lin5

無　為　在　歧　路　，
Bu5　ui5　chai7　ki5　lou7

兒　女　共　沾　巾　。
Ji5　lu2　kiong7　tiam1　Kin1

【簡釋】

1. 少府：唐時縣尉。

2. 城闕：代指長安城。

3. 三秦：泛指當時長安附近之京畿地。因爲漢滅秦之後，封給雍王、塞王、翟王，所以號稱三秦。約在今陝西。

4. 五津：岷江的五大渡頭，此泛指蜀地。

5. 歧路：岔路，此指分手處。

【翻譯】

三秦遼闊的原野山巒衞護著京城長安，我朝你即將赴任的蜀地望去，千里相連，一片茫茫風煙。今日你我分別的原因，都是爲了外出做官而離鄉背井。只要兩心相知，縱然相隔遙遠，也會感覺如在身邊一般。在分手的路口，千萬不要像小兒女們一樣，流下不捨的淚水。

【簡析】

這是王勃的贈別名作。詩中首先點出送別地及友人即將赴任的地方，詩人藉由豪健的言語，一掃一般送別詩的悲情，不但安慰友人也自慰，使得全詩的情調高昂，語壯而情深。

3. 回 鄉 偶 書
Hoe5 Hiong1 Gou2 Su1

賀　知　章
Ho7　Ti1　Chiong

1

少	小	離	家	老	大	回	，
Siau3	siau2	li5	ka1	lo2	tai7	hai5	

鄉	音	無	改	鬢	毛	衰	。
Hiong1	im1	bu5	kai2	pin3	mou5	chhai1	

兒	童	相	見	不	相	識	，
Ji5	tong5	siong1	kian3	put4	siong1	sek4	

笑	問	客	從	何	處	來	。
Siau3	bun7	khek4	chiong5	ho5	chhu3	lai5	

【翻譯】

我年少時離開家鄉出外奮鬥，直到年紀一大把了才回鄉。
雖然家鄉的口音都不曾稍改，可是鬢髮卻早已稀疏。家鄉
的孩子見到我也不認識，反而笑著問我：老爺爺，你是從
那裡來的？

【簡析】

本詩是一齣小小的生活劇，詩人寫離鄉背井多年的遊子，
在返鄉後，藉由自己容貌上的轉變，以及兒童笑問的生動
情景，將那種若悲若喜，感觸萬千的心情，流露無遺，令
人讀來回味無窮。

4. 詠柳
Eng7 Liu2

賀　知　章
Ho7　Ti1　Chiong1

碧　玉　妝　成　一　樹　高　，
Phek4 giok8 chong1 seng5 it1 su7 ko1

萬　條　垂　下　綠　絲　條　。
Ban7 tiau5 sui5 ha3 Liok8 si1 tho1

不　知　細　葉　誰　裁　出　，
Put4 ti se3 iap8 sui5 chhai5 chhut4

二　月　春　風　似　剪　刀　。
Ji7 goat8 chhun1 hong1 su7 chian2 to1

【簡釋】

1. 碧玉：指年輕貌美的女子。

2. 條：絲帶，這裡指柳條。

【翻譯】

高高的柳樹就像是貌美的女子一般，千萬條的柳條就像是美人身上的裙帶。不知道這細細的柳葉是誰剪裁出來的？哦，原來是春風這把自然的利剪。

【簡析】

這是一首詠物詩，寫的是早春二月的楊柳。詩人用連串的形象，一環緊扣一環的勾勒出一種大自然界生生不息的活力，以及予人美的啓示。

5. 登 鸛 雀 樓
Teng1 Koan3 Chhiok4 Liu5

王 之 渙
Ong5　Chi1　Hoan3

白　日　依　山　盡，
Pek8　jit8　i1　san1　chin7

黃　河　入　海　流　。
Hong5　Ho5　jip8　hai2　liu5

欲　窮　千　里　目，
Iok8　kiong5　chhian1　li2　bok8

更　上　一　層　樓　。
Keng3　siong2　it4　cheng5　liu5

【簡釋】

1. 鸛雀樓：樓名，在今山西省永濟縣西南，面對中條山，下臨黃河。因為時有鸛雀在此棲息而得名。

【翻譯】

太陽依著山巒漸漸沈沒，黃河水日夜奔騰，朝著大海的方向而去。若想要看到更遠的景色，還要再爬高一層樓。

【簡析】

本詩是唐人五絕中最膾炙人口的詩作。全詩藉由描繪氣勢
宏大的山河圖，暗喻著登高才能望遠的人生哲理。

6. 出　塞
Chhut4 Sai3

王　之　渙
Ong5　Chi1　Hoan3

黃	河	遠	上	白	雲	間	，
Hong5	Ho5	oan2	siong2	pek8	un5	kan1	

一	片	孤	城	萬	仞	山	。
It4	phian3	kou1	seng5	ban7	jim7	san1	

羌	笛	何	須	怨	楊	柳	，
Khiong1	Tek8	ho5	su1	oan3	Iong5	liu2	

春	風	不	度	玉	門	關	。
Chhun1	hong1	put4	tou7	Giok8	Bun5	Koan1	

【簡釋】

1. 出塞：樂府舊題。

2. 羌笛：原出於西羌的一種管樂器。

3. 楊柳：《折楊柳曲》，音調怨傷。

【翻譯】

遙望黃河水似帶，遠遠地與天際相連。在高聳的羣山圍繞下，只有一座城孤零零的矗立著。羌笛又何必吹出《折楊

柳》，傳達出離別的悲傷，要知道溫暖的春風，從來是吹
不到玉門關來的。

【簡析】

詩人在進入涼州聽到戌卒吹奏出哀怨的笛聲，有感而發寫
下此詩。詩句首先描繪出邊塞荒涼而遼闊的景象，暗喻出
塞外生活的寒苦。最後兩句詩人寫征人享用不到朝廷的恩
澤，「何須怨楊柳」所隱含的怨才是最深最痛的。

7. 過 故 人 莊
Ko1　Kou3　Jin5　Chong1

孟 浩 然
Beng7　Ho7　Jian5

故 人 具 雞 黍 ，
Kou3　jin5　ku7　ke1　su2

邀 我 至 田 家 。
Iau1　Ngou2　chi3　tian5　ka1

綠 樹 村 邊 合 ，
Liok8　su7　chhun1　pian1　hap8

青 山 郭 外 斜 。
Chheng1　san1　kok4　goe7　sia5

開 軒 面 場 圃 ，
Khai1　hian1　bian7　tiong5　phou2

把 酒 話 桑 麻 。
Pa2　chiu2　hoa7　song1　ba5

待 到 重 陽 日 ，
Tai7　to3　Tiong5　Iong5　jit8

還 來 就 菊 花 。
Hoan5　lai5　chiu7　kiok4　hoa1

【簡釋】

1雞黍：泛指農家待客的飯菜。

2.軒：窗。

3.就菊花：古俗重陽日飲菊花酒。

【翻譯】

老朋友殺雞準備豐盛的菜飯，邀請我到他的田莊作客。只見到翠綠色的樹木圍繞在村莊四周，山脈綿延在城外。推開窗子，映入眼簾的是菜園和曬穀場。和老友舉杯對飲，閒談農家事。等到九月九日重陽節那天，我一定會再回到這兒，和你一起暢飲菊花酒。

【簡析】

本詩是盛唐田園詩中的佳作，彷若一幅田莊水墨畫。詩人運用簡單的字詞，描繪出山村風光和田園生活的恬靜安樂，及詩人與農家之間濃厚的情誼。

8. 宿 建 德 江
Siok4　Kian3　Tek4　Kang1

孟 浩 然
Beng7　Ho7　Jian5

移　舟　泊　湮　渚 ，
I5　chiu1　pok8　ian1　chu2

日　暮　客　愁　新 。
Jit8　bou7　khek4　chhiu5　sin1

野　曠　天　低　樹 ，
Ia2　khong3　thian1　te1　su7

江　清　月　近　人 。
Kang1　chheng1　goat8　kun7　jin5

【簡釋】

1. 建德江：即富春江，爲錢塘江上游。

2. 移舟：搖船。

【翻譯】

將船停靠在水氣迷濛的江岸邊，向晚的天色，勾起我這遊子的心傷。遼闊的天際似乎壓向樹稍，清澈的水面倒映著月影，彷彿貼近船邊與我親近。

【簡析】

詩人用寥寥數語，即勾畫出一幅秋江夜泊圖。詩中野曠天低，江清月近，更顯得舟中遊子的孤獨，傳達出一股似輕實重的旅愁。

9. 春 曉

Chhun1 hiau2

孟　浩　然
Beng7　Ho7　Jian5

春　眠　不　覺　曉，
Chhun1 bian5　put4　kak4　hiau2

處　處　聞　啼　鳥。
Chhu3 chuu3　bun5　the5　hiau2

夜　來　風　雨　聲，
Ia7　lai5　hong1　u2　seng1

花　落　知　多　少。
Hoa1　lok8　ti1　to1　sian2

【翻譯】

春天氣候溫暖，常令人睡得舒服到不覺天已大明，而戶外忙碌的鳥雀正此起彼落的啼鳴著。猛然想起昨夜睡夢中，似乎聽到風雨聲，不知道院中的花兒被打落了多少？

【簡析】

詩人的即興情思，以春風春雨、鳥鳴雀噪，為我們奏了一曲富有生命活力及喜悅的春之奏鳴曲。全詩看似平淡，卻在自然不矯飾的詩句中，挹注了無限的情味。

10. 芙 蓉 樓 送 辛 漸
Hu5 Iong5 Liu5 Song3 Sin1 Chiam7

王　昌　齡
Ong5 Chhiong1 Leng5

寒　雨　連　江　夜　入　吳 ，
Han5　u2　lian5　kang1　ia7　jip8　Gu5

平　明　送　客　楚　山　孤 。
Peng5 beng5 song3 khek4 Chhou2 san1 ku1

洛　陽　親　友　如　相　問 ，
Lok8 Iong5 chhin1 iu2 ju5 siong1 bun7

一　片　冰　心　在　玉　壺 。
It4 phian3 peng1 sim1 chai7 giok8 hu5

【簡釋】

1. 芙蓉樓：又名西北樓，遺址在今江蘇鎮江西北角。

2. 冰心：比喻心地純潔。

【翻譯】

夜裡吳地下起綿綿淒冷的細雨，與江面的水氣相接，整個吳地似乎浸淫在一片迷霧之中。天才破曉，我送朋友遠行，遙望遠方孤立的楚山，想起自己也是如此的孤獨。因而頻頻叮囑朋友，到洛陽之後，親朋故舊如果問起我的近

況，請你告訴他們我的操守仍然是高潔的。

【簡析】

詩人寫作此詩時正貶為江寧丞，詩中描繪吳地淒清的雨景，既寫外在景象，更傳達出詩人當時心中的憤懣及孤寂。雖然命運待詩人如此不公，讓他遭到貶抑，但他仍傲然地向世人宣告自己的品格及操守是高潔的

11. 出 塞

Chhut4 Sai3

王 昌 齡

Ong5 Chhiong1 Leng5

秦　時　明　月　漢　時　關，

Chin5　si5　beng5　goat8　Han3　si5　koan1

萬　里　長　征　人　未　還。

Ban7　li2　tiong5　cheng1　jin5　bi7　hoan5

但　使　龍　城　飛　將　在，

Tan7　su2　Liong5　Seng5　hui1　chiong3　chai7

不　教　胡　馬　度　陰　山。

Put4　kau1　hou5　ma2　tou7　Im1　San1

【簡釋】

1. 但使：若使。

2. 龍城飛將：漢時的李廣為右北平太守，匈奴稱之為「漢之飛將軍」。

3. 陰山：在今內蒙古北部，為當時塞外的屏障。

【翻譯】

依舊是秦漢時的月色，依舊是秦漢時的邊關，為國萬里征討的將士們依舊無法返回家鄉。倘若有像李廣這種威震敵

境的將軍在，那能讓敵人的兵馬穿過陰山、壓境而來。

【簡析】

本詩一開頭的兩句，道出了人類千古以來共同的悲劇：戰爭頻仍，骨肉離散。而如何才能結束這種不斷上演的歷史呢？那是要有優秀的將領來鎮守邊關，而這個願望達成了嗎？我們可以就著歷史，和詩人一起思索著。

12. 終 南 別 業

Chiong1　Lam5　Piat8　Giap8

王　維
Ong5　Ui5

中　歲　頗　好　道，
Tiong1　soe3　phou2　ho3　to7

晚　家　南　山　陲。
Boan2　ka1　Lam5　san1　sui5

興　來　每　獨　往，
Heng3　lai5　boe2　tok8　ong2

勝　事　空　自　知。
Seng3　su7　khong1　chu7　ti1

行　到　水　窮　處，
Heng5　to3　sui2　kiong5　chhu3

坐　看　雲　起　時。
Cho7　khan1　hun5　khi2　si5

偶　然　值　林　叟，
Gou2　jian5　ti7　lim5　sou2

談　笑　無　還　期？
Tam5　siau3　bu5　hoan5　ki5

【簡釋】

1.興：突發的興致。

2.勝事：美好的事。

【翻譯】

到了中年之後，我就偏好佛理，直到最近我才舉家到終南山下靜心修行。每當興致一來，我往往獨自在山中漫遊，感受美好的事物，那種快樂只有我自己領受。有時走到水源處，坐著看遠山裡油然而生的白雲。偶然在山中遇到一名老者，和他在談笑間竟忘了回家的時間。

【簡析】

這首詩將王維自退隱之後，那種優游自在的生活情趣，淋漓盡致的表達無遺。

13. 相 思
Siong1 Su1

王 維
Ong5 Ui/I5

紅 豆 生 南 國，
Hong5 tou7 seng1 Lam5 kek4

春 來 發 幾 枝？
Chhun1 lai5 hoat4 ki2 chi1

願 君 多 採 擷，
Goan7 kun1 to1 chhai2 khiat4

此 物 最 相 思。
Chhu2 but8 choe3 siong1 si1

【簡釋】

1.紅豆：又名相思子，多生於南方，樹可高數丈。其莢似扁豆，其子大小如豆，或全紅，或有黑斑

【翻譯】

紅豆是生長在南方的，每當春風吹拂下又不知發了多少新芽？希望你多摘一些，要知道這相思子最能勾起人的相思之情。

【簡析】

這首小詩極富民歌風格，詩人表面上是為對方設想，在一問一答之間，卻傳達出自己最深的相思之意。全詩語言清新自然，情味雋永。

14. 九 月 九 日 憶 山 東 兄 弟

Kiu2 Goat8 Kiu2 Jit8 Ek8 San1 Tong1 Heng1 Te7

王 維

Ong5 Ui5/I5

獨　在　異　鄉　為　異　客，

Tok8 chai7 i7 hiong1 ui5 i7 khek4

每　逢　佳　節　倍　思　親。

Boe2 hong5 ka1 chiat4 poe7 su1 chhin1

遙　知　兄　弟　登　高　處，

Iau5 ti1 heng1 te7 teng1 ko1 chhu3

遍　插　茱　萸　少　一　人。

Phian3 chhap4 chu1 ju5 siau2 it4 jin5

【簡釋】

1.九月九日：即重陽節。

2.茱萸：植物名，一名樧椒，具有濃烈的香味。古代風
　俗，重陽日登高須插茱萸花，以祛邪避災，延年益壽。

【翻譯】

我孤獨一人在他鄉做名異鄉客，每逢節日就特別思念自己
的親人。遙想遠在家鄉的兄弟們，今天登高要佩戴茱萸的
時候，會叨念我這個缺席的人。

【簡析】

本詩是詩人在十七歲時寫的作品，全詩以通俗自然的語言，表達出一般人在異地為客，那種思鄉情切的特殊感受。

15. 渭 城 曲
Ui7　Seng5　Khiok4

王　維
Ong5　Ui5/I5

渭	城	朝	雨	浥	輕	塵	，
Ui7	Seng5	tiau5	u2	ip4	kheng1	tin5	

客	舍	青	青	柳	色	新	。
Khek4	sia3	chheng1	chheng1	liu2	sek4	sin1	

勸	君	更	盡	一	杯	酒	，
Khoan3	kun1	keng3	chin7	it4	pai1	chiu2	

西	出	陽	關	無	故	人	。
Se1	chhut4	Iong5	Koan1	bu5	kou3	jin5	

【簡釋】

1. 陽關：漢置關名，遺址在今甘肅敦煌西南一百三十里
　　處，因在玉門關南，山南爲陽，故稱陽關。

【翻譯】

清晨的細雨洗去渭城裡的塵煙，使得旅舍邊的柳樹顯得分
外翠綠。請你喝下這最後一杯餞別酒，因爲你一旦走出這
陽關之後，就看不到你的親朋故舊了。

【簡析】

這是一首知名的送別詩，詩人用前二句清新充滿生機的景致，反襯出友人即將前往之地是如此的遙遠及荒涼。一句「勸君更盡一杯酒」，道出詩人對友人無限不捨之意。

16. 登 金 陵 鳳 凰 臺
Teng1 Kim1 Leng5 Hong7 Hong5 Tai5

李　白
Li2　Pek8

鳳 凰 臺 上 鳳 凰 遊 ，
Hong7 Hong5 Tai5 siong7 Hong7 Hong5 iu5

鳳 去 臺 空 江 自 流 。
Hong7 khu3 tai5 khong1 kang1 chu7 liu5

吳 宮 花 草 埋 幽 徑 ，
Gou5 kiong1 hoa1 chho2 bai5 iu1 keng3

晉 代 衣 冠 成 古 丘 。
Chin3 tai7 i1 koan1 seng5 kou2 khiu1

三 山 半 落 青 天 外 ，
Sam1 san1 poan3 lok8 chheng1 thian1 goe7

二 水 中 分 白 鷺 洲 。
Ji7 sui2 tiong1 hun1 pek8 lou7 chiu1

總 為 浮 雲 能 蔽 日 ，
Chong2 ui7 hiu5 hun5 leng5 pe3 jit8

長 安 不 見 使 人 愁 。
Tiong5 An1 put4 kian3 su2 jin5 chhiu5

【簡釋】

1. 鳳凰臺：遺址在今南京鳳凰山，相傳在劉宋元嘉年間，
 有像孔雀的鳥到此棲息，一鳴而羣鳥相和，時人稱爲鳳
 凰，以此名爲山名，並在此地築鳳凰臺。

2. 吳宮：指三國吳所修建的太修、昭明二宮。

3. 晉代衣冠：東晉亦都金陵（今南京），豪門權貴多集中於
 此。衣冠：指士族權貴。

4. 三山：又稱護國山，在今江寧縣西南，因爲三山南北相
 連而得名。

【翻譯】

這座鳳凰臺曾有鳳凰飛到此聚集，如今啊鳳凰離去，只有
臺前浩淼的江水日夜奔流著。野花雜草埋沒了通往昔日東
吳故宮的小徑，那些荒丘古冢裡長眠的是昔日東晉的權貴
們。三山有一半爲雲霧遮蔽，江心的白鷺洲將秦淮河水分
爲兩條水道。奸邪的臣子總是圍繞在君王的兩側，好像浮
雲總是遮蔽了太陽的光芒，遠望也看不見長安啊，這令我
心中充滿了哀淒。

【簡析】

這首詩是詩人於天寶年間，因被排擠而離開長安，南遊金
陵時，摹仿崔顥《黃鶴樓》的名篇佳作。詩中藉由當時的所

見抒感，既有壯闊的山河美景，也有繁華落盡時的淒涼，
進而對自身的遭遇發出既深且長的慨嘆。

17. 黃 鶴 樓 送 孟 浩 然
Hong5 Hok8 Liu5 Song3 Beng7 Ho7 Jian5

之 廣 陵
Chi1 Kong2 Leng5

李 白
Li2 Pek8

故 人 西 辭 黃 鶴 樓，
Kou3 jin5 se1 si5 Hong5 Hok8 Liu5

煙 花 三 月 下 揚 州。
Ian1 hoa1 sam1 goat8 ha3 Iong5 Chiu1

孤 帆 遠 影 碧 空 盡，
Kou1 hoan5 oan2 eng2 phek4 khong1 chin7

惟 見 長 江 天 際 流。
I5 kian3 Tiong5 Kang1 thian1 che3 liu5

【簡釋】

1. 廣陵：揚州。

2. 煙花：陰曆三月正是百花盛開的春天，江南地區也是多
 霧之時，所以古人稱之爲「煙花」。

【翻譯】

我的老朋友辭別了黃鶴樓，在春意濃厚百花盛開的三月

天，順著長江東下揚州。我凝望著他所搭乘的那艘船，漸行漸遠，最後成為一個黑點隱沒在藍天中，只剩下綿綿不絕的長江水在天際奔流。

【簡析】

這首詩是描寫李白在黃鶴樓送別好友孟浩然的情景。詩人雖然在全詩中極力描繪大自然的美景，而朋友離去後，詩人仍深情的駐足在江邊凝望，其心中的悵惘之情，隱隱從字裡行間中流出。

18. 早 發 白 帝 城
Cho2 Hoat4 Pek8 Te3 Seng5

李　白
Li2　Pek8

朝	辭	白	帝	彩	雲	間	，
Tiau1	si5	Pek8	Te3	chhai2	hun5	kan1	

千	里	江	陵	一	日	還	。
Chhian1	li2	kang1	Leng5	it4	jit8	hoan5	

兩	岸	猿	聲	啼	不	住	，
Liong2	gan7	oan5	seng1	the5	put4	chu7	

輕	舟	已	過	萬	重	山	。
Kheng1	chiu1	i2	ko3	ban7	tiong5	san1	

【簡釋】

1. 白帝城：在今四川省奉節縣的白帝山上。

【翻譯】

早上告別了隱沒在彩霞中的白帝城，搭著小船順著湍急的
江水，一天之內就回到千里之外的江陵。在兩岸猿猴的叫
聲中，小船輕快地穿過一座又一座的高山。

【簡析】

這首詩用語自然不造作，給人一種喜悅暢快之感。讓讀者

不但可以明白長江沿岸的特殊風景：長高、水急、猴叫，
同時也能感受到李白因案被下放到夜郎的途中，行經白帝
城聽到赦書時，那種驚喜交加的心情。

19. 清 平 調
Cheng1 Peng5 Tiau7

李 白
Li2 Pek8

其一

雲	想	衣	裳	花	想	容	，
Hun5	sing2	i1	siong5	hoa	siong2	iong5	

春	風	拂	檻	露	華	濃	。
Chhun1	hong1	hut4	lam7	lou7	hoa5	long5	

若	非	羣	玉	山	頭	見	，
Jiok8	hui1	kun5	giok8	san1	thiu5	kian3	

會	向	瑤	臺	月	下	逢	。
Hoe7	hiong3	Iau5	Tai5	goat8	ha7	hong5	

其二

一	枝	紅	艷	露	凝	香	，
It4	chi1	long5	iam7	lou7	geng5	hiong1	

雲	雨	巫	山	枉	斷	腸	。
Hun5	u2	Bu5	San1	ong2	toan7	tiong5	

借	問	漢	宮	誰	得	似	，
Chia3	bun7	Han3	Kiong1	sui5	tek4	su7	

可　憐　飛　燕　倚　新　妝　。
Kho2　lian5　Hui1　Ian3　i2　sin1　chong1

其三

名　花　傾　國　兩　相　歡　，
Beng5　hoa1　kheng1　kok4　liong2　siong1　hoan1

常　得　君　王　帶　笑　看　。
Siong5　tek4　kun1　ong5　tai3　siau3　khan1

解　釋　春　風　無　限　恨　，
Kai2　sek4　chhun1　hong1　bu5　han7　hun7

沈　香　亭　北　倚　闌　杆　。
Tim5　Hiong1　Teng5　pok4　i2　lan5　kan1

【簡釋】

1.羣玉山：傳說中為西王母所居住的仙山。

2.瑤台：傳說是位於崑崙山的西王母宮。

3.紅豔：指紅牡丹花，這裡兼喻楊貴妃。「紅」與「穠」
　皆可。

【翻譯】

其一

看見天際飄動的雲彩，就會想到妳輕盈曼妙的體態。看見

妍麗的花兒，就會想到妳美麗的容顏。春風吹拂過檻軒，使得花園中帶著露水的牡丹更加濃豔。這樣的超凡絕俗的花容，要不是在仙山中見到，那就只有在月色中的瑤台才能見到。

其二

您的美貌有如一枝紅豔的牡丹花，在朝露中散發著芳香，說什麼楚襄王所做的男歡女愛的夢，見到您也要相思斷腸。試問在今天後宮佳麗中，有誰的美貌能和您相比呢？即便是漢成帝的寵妃趙飛燕，還得靠化妝才能得到皇上的寵幸。

其三

所謂名花和美人是相映成輝的，這常令君王含笑欣賞。有誰能化解君王心中的春愁呢？只有位在那沈香亭北倚著欄杆的美人哪！

【簡析】

這首詩是李白在京城為翰林供奉時應制而作的作品。三章的主旨都是在歌誦楊貴妃之美，但在處理名花與美人之間是有層次之分的：以花映人，花為輔人為主，全篇讀來一氣呵成，自然流暢。

20. 長 干 行 ㈠

Tiong5 Kan1 Heng5

崔　顥

Chhoe1／chhui1 Ho7

其一

君　家　何　處　住，
Kun1　Ka1　ho5　chhu3　chu7

妾　住　在　橫　塘。
Chhiap4　chu7　chai7　Heng5　Tong5

停　船　暫　借　問，
Theng5　soan5　chiam7　chia3　bun7

或　恐　是　同　鄉。
Hek8　Khiong2　si7　tong5　hiong1

其二

家　臨　九　江　水，
Ka1　lim5　Kiu2　Kang1　Sui2

來　去　九　江　側。
Lai5　khu3　Khiu2　Kang1　chhek4

同　是　長　干　人，
Tong5　si7　Tong5　kan1　jin5

生 小 不 相 識。

Seng1 siau2 put4 sing1 sek4

【簡釋】

1.橫塘：在今南京市西南，長干里附近。

【翻譯】

其一

小夥子你家住在那裡？我家就住在橫塘。停下船來問你，或許我們是同鄉呢。

其二

我呀人住在臨近九江的地方，來來去去都是在九江附近，我和你都是長干里的人，卻是從小都不認識啊！

【簡析】

這組詩藉由男女在江水舟楫中相遇，在一問一答中傳達出男女相悅之情。這首詩屬吳地民歌，用語淳樸自然，雖淺俚但不淺俗，形象鮮明，讀來生動自然。

21. 黃 鶴 樓
Hong5 Hok4 Liu5

崔　顥
Chhoe1/Chhui1 Ho7

昔	人	已	乘	黃	鶴	去	，
Sek4	jin5	i2	seng5	Hong5	Hok8	khu3	

此	地	空	餘	黃	鶴	樓	。
Chhu2	te7	khong1	u5	Hong5	Hok8	Liu5	

黃	鶴	一	去	不	復	返	，
Hong5	Hok8	it4	khu3	put4	hiu3	hoan2	

白	雲	千	載	空	悠	悠	。
Pek8	un5	chhian1	chai2	khong1	iu5	iu5	

晴	川	歷	歷	漢	陽	樹	，
Cheng5	chhoan1	lek8	lek8	Han3	Iong5	su7	

芳	草	萋	萋	鸚	鵡	洲	。
Hong1	chho2	chhe1	chhe1	Eng1	Bu2	Chiu1	

日	暮	鄉	關	何	處	是	，
Jit8	bou7	hiong1	koan1	ho5	chhu3	si7	

煙	波	江	上	使	人	愁	。
Ian1	pho1	kang1	siong7	su2	jin5	chhin5	

【簡釋】

1. 黃鶴樓：相傳建立於三國吳黃武二年，在今湖北武昌蛇
 山黃鶴鵠磯。

2. 歷歷：清楚分明。

【翻譯】

傳說中的仙人早已乘著黃鶴消逝在天際，只留下江邊這座
黃鶴樓。那黃鶴是一去再也不會復返的，而樓頂上的白
雲，卻是千百年如一日的飄盪著。陽光照耀在長江的水面
上，漢陽的岸樹清晰的好像就在眼前。遠處的鸚鵡洲上長
滿一片茂盛的青草。當夕陽西下之際，登樓遠眺，我的家
鄉在裡呢？只有一川煙波惹起我滿心的鄉愁。

【簡析】

這首詩是藉由登樓覽勝以抒發感懷的詩作。詩人由神話傳
說做為開場白，又因黃鶴樓的古今變化而引發寂寞，更由
於異鄉風物而興起對故土的思念愁情。這種神話與現實、
古今、虛實、遠近熔於一爐的寫法，創造出一種格調蒼茫
高遠的詩情。

22. 涼 州 曲
Liong5 Chiu1 Khiok4

王 翰
Ong5 Han7

葡　萄　美　酒　夜　光　杯，
Pou5　to5　bi2　chiu2　ia7　kong1　pai1

欲　飲　琵　琶　馬　上　催。
Iok8　im2　pi5　pa5　ma2　siong7　chhai1

醉　臥　沙　場　君　莫　笑，
Chhui3　gou7　sa1　tiong5　kun1　bok8　siau3

古　來　征　戰　幾　人　回？
Kou2　lai5　cheng1　chian3　ki2　jin5　hai5

【簡釋】

1. 夜光杯：相傳周穆王時，西方進貢一種以白玉製成，光
　　明夜照的杯子。

2. 催：唐時的口語，以音樂助酒興叫催。

【翻譯】

用珍貴的夜光杯斟滿了葡萄美酒，正準備痛飲之際，馬上
傳來彈奏送征的琵琶聲助酒興。如果醉臥在沙場上你可不
要笑啊，因為自古以來征戰沙場的將士，有幾個能生還回

故鄉的呢？

【簡析】

詩人藉由將士的豪放不羈，反襯出戰爭的殘酷無情。尤其末句情調雖不哀傷，卻道出沙場將士的哀痛，在放浪嘻笑的背後，反映出複雜而又深沈的心理感受。

23. 春望

Chhun1 Bong7

杜　甫
Tou7　Hu2

國	破	山	河	在	，
Kok4	phou3	san1	ho5	chai7	

城	春	草	木	深	。
Seng5	chhun1	chho2	bok8	sim1	

感	時	花	濺	淚	，
Kam2	si5	hoa1	chian7	lui7/le7	

恨	別	鳥	驚	心	。
Hun7	piat8	niau2	keng1	sim1	

烽	火	連	三	月	，
Hong1	ho2	lian5	sam1	goat8	

家	書	抵	萬	金	。
Ka1	su1	ti2	ban7	kim1	

白	頭	搔	更	短	，
Pek8	thiu5	so1	keng3	toan2	

渾	欲	不	勝	簪	。
Hun5	iok8	put4	seng1	chim1	

【簡釋】

1. 烽火：古時用以發警報的煙火，此指戰火。

2. 渾欲：簡直要。

【翻譯】

國家因為戰亂而殘破，而山河依然如昔。春天又再度降臨到京城，城中卻是雜草叢生，一片空寂。想到時局是如此混亂，而春天的花兒開的如此燦爛，不禁令我落下淚來。悵恨家人因戰火而離散，一聽到鳥兒快樂的和鳴，聲聲都令我驚心動魄。戰火到已經持續很久的時間，此時的家書比萬兩黃金還珍貴。憂愁國事的我常常搔頭，以致白髮越來越短，連髮簪都快插不住了。

【簡析】

這首詩是杜甫在唐肅宗至德二年困於長安時所寫的。全詩寫出因在非常時代的非常感受，那種國難家恨交織的情緒，在春日面對荒城時，一併爆發出來。原應是賞心悅目的景色，現在反而成為讓人淚下的催化劑。整首詩寫來一氣呵成，特別具有感染力。

24. 聞 官 軍 收 河 南 河 北
Bun5 Koan1 Kun1 Siu1 Ho5 Lam5 Ho5 Pok4

杜 甫
Tou7 Hu2

劍 外 忽 傳 收 薊 北 ，
Kiam3 goe7 hut4 thoan5 siu1 Ke3 Pok4

初 聞 涕 淚 滿 衣 裳 。
Chhou1 bun5 the3 lui7 boan2 i1 siong5

卻 看 妻 子 愁 何 在 ，
Khiok4 khan1 chhe1 chu2 chhiu5 ho5 chai7

漫 捲 詩 書 喜 欲 狂 。
Ban7 koan2 si1 su1 hi2 iok8 kong5

白 日 放 歌 須 縱 酒 ，
Pek8 jit8 hong3 ko1 su1 chiong3 chiu2

青 春 作 伴 好 還 鄉 。
Chhen1 chhun1 chok4 poan7 ho2 hoan5 hiong1

即 從 巴 峽 穿 巫 峽 ，
Chek4 chiok5 pa1 kiap4 chhoan1 Bu5 Kiap4

便 下 襄 陽 向 洛 陽 。
Pian7 ha3 Siong1 Iong5 hiong3 Lok8 Iong5

【簡釋】

1.劍外：指劍門關以南，在此代稱蜀地。

2.薊北：薊州，在今河北省北部地區，是安史叛軍的根據
地。

3.靑春：指春天。

【翻譯】

蜀地傳來官軍收復了安史叛軍根據地的消息，我乍聽到
時，感動的淚灑衣襟。再看看妻兒的臉上，那裡還有什麼
愁容呢？我已經無心看書，隨意地收拾一些書卷，因為我
高興的快要發狂了。陽光明媚，我要放聲高歌，痛快的喝
酒，在這個美好的時節裡回到我的故鄉去，船兒順著長江
水飛快的從巴峽穿過巫峽，過了襄陽之後就到了洛陽。

【簡析】

唐代宗廣德元年春天，史朝義自縊，他的部下投降，長達
八年之久的安史之亂終告結束。當時詩人正在四川三台
縣，得到消息之後，欣喜若狂，寫下這首詩。詩人將自己
真實的感受，宣洩無遺，在全詩輕快開朗的節奏中，讓我
們感受到詩人的快樂。

25. 楓橋夜泊
Hong1 Kiau5　Ia7　Pok8

張　繼
Tiong1　Ke3

月　落　烏　啼　霜　滿　天，
Goat8　lok8　ou1　the5　song1　boan2　thian1

江　楓　漁　火　對　愁　眠。
Kang1　hong1　gu5　hou2　tui3　chhiu5　bian5

姑　蘇　城　外　寒　山　寺，
Kou1　Sou1　seng5　goe7　Han5　San1　Si7

夜　半　鐘　聲　到　客　船。
Ia7　poan3　chiong1　seng1　to3　khek4　sian5

【簡釋】

1.楓橋：本名封橋，在今天蘇州市西郊。

2.漁火：漁船上的燈火。

【翻譯】

月亮西沈後，鴉啼聲起此彼落，清冷的迷濛布滿了整個天地之間。漁船上的燈火映照江邊的楓樹，讓我這個客居異鄉的遊子，整夜不成眠。姑蘇城外寒山寺的鐘聲，疏疏落落的響著，在夜半時分傳到我停泊的小船上。

【簡析】

詩人在這首詩中繪景描聲，描繪出一幅蕭疏淒淸的秋夜景色，反映出客舟中旅人的愁思。遠方傳來的鐘聲，將旅人從愁思中驚醒，而愁思更深了。詩中留下深深的情味，讓後人不斷傳誦、體會。

26. 塞 下 曲
Sai3　Ha7　Khiok4

盧　綸
Lou5　Lun5

其二

林　暗　草　驚　風，
Lim5　am3　chho2　keng1　hong1

將　軍　夜　引　弓。
Chiong3　kun1　ia7　in2　kiong1

平　明　尋　白　羽，
Peng5　beng5　sim5　pek8　u2

沒　在　石　稜　中。
But8　chai7　sek8　leng5　tiong1

【簡釋】

1. 平明：天剛亮的時候。

【翻譯】

在幽暗的叢林裡，一陣突來的風掀動了林間的草木。原來是將軍在夜間射箭。第二天天一亮去尋找將軍射出的箭，才發現將軍的神力使箭頭深深的沒入石頭縫中。

【簡析】

這首詩是描寫將軍夜巡的情形，詩人以漢朝李廣的故事來形容將軍的神勇。詩人先鋪設一個有聲有色的場景，蘊釀出一種緊張的氣氛，自然引出尋箭的舉動，且不寫是否射中，只寫出引弓的力道，可見這位將軍的神勇，言外之意，就有待讀者去體會。

其三

月 黑 雁 飛 高 ，
Goat8 hek8 gan7 kui1 ko1

單 于 夜 遁 逃 。
Sian7 U5 ia7 tun3 to5

欲 將 輕 騎 逐 ，
Iok8 chiong3 kheng1 ki7 tiok8

大 雪 滿 弓 刀 。
Tai7 soat4 boan2 keng1 to1

【簡釋】

1. 單于：匈奴最高統治者的稱呼。

2. 輕騎：行動快速的騎兵部隊。

【翻譯】

在一個沒有月亮的夜晚，原本安眠的雁鳥，突然被驚醒而
高高飛起。原來是單于要利用夜色逃跑，將軍得知息消後
立即帶領輕騎去追趕，不一會兒，弓箭及大刀上都沾滿了
雪花。

【簡析】

這首詩詩人不從正面來描繪戰鬥的情形，卻只述說將軍在
雪夜聞到警訊，準備追擊的場景。前二句是藉由雁的驚起
傳達敵人潰逃的情形，而後二句的「月黑」、「大雪」等
不但說出戰事環境的艱苦，也展現出將軍指揮若定的果決
雄姿。

27. 遊 子 吟
Iu5　Chu2　Gim5

孟 郊
Beng7 Kau1

慈　母　手　中　線　，
Chu5　bou2　siu2　tiong1　sian3

遊　子　身　上　衣　。
Iu5　chu2　sin1　siong7　i1

臨　行　密　密　縫　，
Lim5　heng5　bit8　bit8　hong5

意　恐　遲　遲　歸　。
I3　khiong2　ti5　ti5　kui1

誰　言　寸　草　心　，
Sui5　gian5　chhun3　chho2　sim1

報　得　三　春　暉　。
Po3　tek4　sam3　chhun5　hui1

【簡釋】

1.三春暉：春天的陽光。古人將春天三月分為孟春、仲春、季春。

【翻譯】

慈祥的母親手中正持著針線，爲即將出門的遊子縫製征衣。衣服上的針腳都是那麼的細密，那是因爲母親擔心自己的孩子，此次一去，不知何時才能回來。有誰說小小的青草，能夠報答春天陽光所賜予的溫暖？

【簡析】

這首詩是孟郊詩作中最成功的一首，千古以來被人傳誦不輟。因爲詩人藉由生活中最平常、最普通的事情，歌頌人類最深的一種情感：母愛。全詩用語平淡自然，清新流暢，而比喻生動絕妙，其中「誰言寸草心，報得三春暉？」已成爲人們吟誦千古的名句。

28. 尋 隱 者 不 遇
Sim5　Un2　Chia2　Put4　Gu7

賈　島
Ka2　To2

松 下 問 童 子 ，
Siong5　ha7　bun7　tong5　chu2

言 師 採 藥 去 。
Gian5　su1　chhai2　iok8　khu3

只 在 此 山 中 ，
Chi2　chai7　chhu2　san1　tiong1

雲 深 不 知 處 。
Un5　sim1　put4　ti1　chhu3

【簡釋】

1. 雲深：林深，因為高山的林區常會為雲霧所環繞的原故。

【翻譯】

我在松樹下問一名孩子：「令師去那裡了？」他回答我說：「師父採藥去了，人就在這山裡。只是高山林深，我也不知道他確切的位置。」

【簡析】

詩人用一問一答的方式，建構出一幅動人的山水畫，尤其是後三句，詩人摹傲小孩的口吻，傳達出詩人所尋隱者的品格及動向。「採藥去」，說明隱者雖然隱居，仍有濟世之心，但「只在此山中，雲深不知處。」隱者閒雲野鶴的意向，似可找到又似無迹可尋，這就有待讀者細細去玩味了。

29. 泊 秦 淮
Pok8　Chin5　Hoai5

杜　牧
Tou7　Bok8

煙	籠	寒	水	月	籠	沙 ，
Ian1	long5	han5	sui2	goat8	long5	sa1

夜	泊	秦	淮	近	酒	家 。
Ia7	pok8	Chin5	Hoai5	kun7	chiu2	ka1

商	女	不	知	亡	國	恨 ，
Siong1	lu2	put4	ti1	bong5	kok4	hun7

隔	江	猶	唱	後	庭	花 。
Kek4	kang1	lu5	chhiong3	Ho7	Teng5	Hoa1

【簡釋】

1. 秦淮：指秦淮河，發源於今江蘇省溧水縣東北。

2. 商女：指賣唱的歌妓。

3. 後庭花：指陳後主所做的歌舞曲：《玉樹後庭花》，後因為後主荒於聲色，終至亡國，所以後人以此代指亡國之音。

【翻譯】

迷濛的夜氣籠罩寒冷的水面上，銀色的月光映照出河上的小沙洲。晚上我將船停靠在秦淮河畔，緊鄰著酒家。那賣

唱的歌女不明白什麼是亡國之痛，隔著河岸還一遍遍唱著陳後主所做的《玉樹後庭花》。

【簡析】

這首詩藉由朦朧的景色和詩人心中淡淡的哀傷，將情景交融在一起。因為秦淮河位於六朝的首都金陵，權貴富豪、墨客騷人都在此縱情聲色，詩人藉由在河畔聽到賣唱歌女唱著《玉樹後庭花》這類的亡國之音，想到當時的世人是如此的沈溺於聲色之中，既弔古也傷世，其感慨之深，令人憬然有思。

30. 秋 夕
Chhiu1 Sek8

杜 牧
Tou7 Bok8

銀	燭	秋	光	冷	畫	屏 ，
Gun5	chiok4	chhiu1	kong1	leng2	hoa7	peng5

輕	羅	小	扇	撲	流	螢 。
Kheng1	lo5	siau2	sian3	phok4	liu5	eng5

天	階	夜	色	涼	如	水 ，
Thian1	kai1	ia7	sek4	liong5	ju5	sui2

坐	看	牽	牛	織	女	星 。
Cho7	khan3	Khian1	Giu5	Chit4	Lu2	seng1

【簡釋】

1. 天階：宮中的台階。

【翻譯】

白色的燭光在秋夜裡發出清冷的光芒，映照著畫屏，顯得格外幽暗。她拿起羅紗製的扇子，去撲打飛動著的螢火蟲。夜深了，如水般的寒氣襲人，但她還不想睡，仍倚著宮中的台階，遙望銀河上的牽牛、織女星，想著他們之間動人的愛情故事。

【簡析】

詩人運用了七夕特有的意象：銀燭、秋光、輕羅、流螢、天河等，表現詩中宮女的生活是如此的寒泠及孤寂，但她夜不成眠，仰看牽牛、織女星，暗喻她對愛情的嚮往。全詩沒有一句哀怨的字眼，而宮女的哀愁，藉由詩人的巧思，讓我們深深的體會出。

31 江南春絕句
Kang1 Lam5 Chhun1 Choat8 Ku3

杜 牧
Tou7 Bok8

千 里 鶯 啼 綠 映 紅，
Chhian1 li2 eng1 the5 liok8 eng3 hong5

水 村 山 郭 酒 旗 風。
Sui2 chhun1 san1 kok4 chiu2 ki5 hong1

南 朝 四 百 八 十 寺，
Lam5 tiau5 su3 pek4 pat4 sim5 si7

多 少 樓 臺 煙 雨 中。
To1 siau2 liu5 tai5 ian1 u2 tiong1

【簡釋】

1. 酒旗：酒家懸掛的酒簾。

2. 四百八十：是唐人強調數量之多的一種說法。

【翻譯】

遼闊的江南到處可以聽到黃鶯的啼叫聲，茂盛的綠樹映著
簇簇的紅花。依山傍水的小村莊到處可見酒旗迎風招展。
南朝四代所遺留下多座宏偉壯麗的佛寺，如今有多少掩沒
在迷濛的煙雨中。

【簡析】

這首《江南春絕句》，表現出詩人對江南美景的贊美及嚮往之情，詩人運用生花妙筆，將江南美景的特點：山重水複、柳暗花明、色調錯綜複雜、層次豐富而有立體感，以縮千里於尺幅的方式，展現在讀者面前。

32. 山 行
San1 Heng5

杜 牧
Tou7 Bok8

遠　上　寒　山　石　徑　斜，
Oan2　siong2　han5　san1　sek8　keng3　sia5

白　雲　深　處　有　人　家。
Pek8　un5　sim1　chhu3　iu2　jin5　ka1

停　車　坐　看　楓　林　晚，
Theng5　ku1　cho7　khan3　hong1　lim5　boan2

霜　葉　紅　於　二　月　花。
Song1　iap8　hong5　u5　ji7　goat8　hoa1

【簡釋】

1.坐看：喜愛。

【翻譯】

一條彎彎曲曲的小路向山頭蜿蜒而去，在那白雲飄浮的地方，有幾戶人家居住在那兒。我喜歡欣賞傍晚楓林的美景，因為滿山經霜的楓葉比起二月的春花，還要火紅豔麗呢！

【簡析】

這是一首歌頌秋天美景的詩，詩人一反傳統的悲秋寫法，將山路、人家、白雲、紅葉，構成一幅和諧溫馨的畫面，將大自然的秋色之美，盡情的鋪陳出來，予人一種生氣昂揚的氣勢。

33. 清 明
Chheng1 Beng5

杜 牧
Tou7 Bok8

清 明 時 節 雨 紛 紛，
Chheng1 beng5 si5 chiat4 u2 hun1 hun1

路 上 行 人 欲 斷 魂。
Lou7 siong7 heng5 jin5 iok8 toan7 hun5

借 問 酒 家 何 處 有，
Chia3 bun7 chiu2 ka1 ho5 chhu3 iu2

牧 童 遙 指 杏 花 村。
Bok8 tong5 iau5 chi2 heng7 hoa1 chhun1

【簡釋】

1. 清明：清明節，在陰曆四月五日左右。

2. 斷魂：指心情不好。

【翻譯】

每到清明節的日子總是春雨綿綿，使得每個旅人心情都不好。在路上碰上放牛的小牧童，「請問那裡有賣酒？」小牧童聽罷就指指不遠處的杏花村。

【簡析】

詩人在這首詩中沒有使用一個難字或任何典故，運用極為自然通俗的語言，創造出境界優美的意象。整首詩在布局上，是由因節日及氣候變化的特色，惹起在外旅人複雜的情緒，慢慢到達最高潮「牧童遙指杏花村」後就停止，留給讀者無限的想像空間。

34. 無　題
Bu5　Te5

李　商　隱
Li2　Siong1　Un2

相　見　時　難　別　亦　難　，
Siong1 kian3　si5　lan5　piat8　ek8　lan5

東　風　無　力　百　花　殘　。
Tong1 hong1　bu5　lek8　pek4　hoa1　chan5

春　蠶　到　死　絲　方　盡　，
Chhun1 chham5　to3　su2　si1　hong1　chin7

蠟　炬　成　灰　淚　始　乾　。
Lap8　ku7　seng5　hai1　lui7　si2　kan1

曉　鏡　但　愁　雲　鬢　改　，
Hiau2　keng3　tan7　chhiu5　un5　pin3　kai2

夜　吟　應　覺　月　光　寒　。
Ia7　gin5　eng1　kak8　goat8　kong1　han5

蓬　山　此　去　無　多　路　，
Phong5　san1　chhu2　khu3　bu5　to1　lou7

青　鳥　殷　勤　為　探　看　。
Chheng1 niau2　un1　khun5　ui7　tham3　khan1

【簡釋】

1.蓬山：傳說中的海上仙山。

2.青鳥：傳說中為西王母的使者。

【翻譯】

由於我們相見不容易，所以離別時就更依依不捨。此時是暮春時節，春天的東風無力再照撫百花，觸目所及是一片百花殘落的景象。我的情意就像蠶將絲吐盡至死，也像蠟燭要燃盡之後，才會結束。早起對鏡梳妝才發現自己的容貌改了，想及年華老去，今晚因相思難以成眠時，月色應是更加的清冷吧。你那如傳說中蓬山一樣的住處並不是很遠，希望西王母的青鳥使者也能為我傳遞書信，試著為我傳達探問之意。

【簡析】

詩人在這首詩中用字自然，全篇所營造的清冷景象、落寞心情，全是在說明自己的戀情雖悲，但用情的專一與執著是不容置疑的。

35. 嫦 娥
Siong5 Gou5

李 商 隱
Li2　Siong1　Un2

雲	母	屏	風	燭	影	深	，
Un5	bou2	peng5	hong1	chiok4	eng2	sim1	

長	河	漸	落	曉	星	沉	。
Tiong5	Ho5	chiam7	lok8	hiau2	seng1	tim5	

嫦	娥	應	悔	偷	靈	藥	，
Siong5	Gou5	eng1	hoe3	thou1	leng5	iok8	

碧	海	青	天	夜	夜	心	。
Phek4	hai2	chheng1	thran1	ia7	ia7	sim1	

【簡釋】

1.雲母：一種礦石，古人常用來裝飾屏風等家具。

2.長河：銀河。

3.靈藥：仙藥。

【翻譯】

室內的燭光越來越微弱，在雲母屏風上形成一層暗影。室
外的天際，銀河漸漸向西沈落，只剩下幾顆即將隱沒的晨
星。嫦娥一定在暗自飲恨，恨自己當時爲何要偷吃不死靈

藥，飛昇到廣寒宮來，以致年年夜夜獨自一人面對廣闊的
銀河世界，忍受著寂寞的痛苦。

【簡析】

詩人在這首詩裡描寫想像傳說中的嫦娥，獨居幽閨裡，那
種孤清淒冷情懷和不堪忍受寂寞包圍的情緒，而實則暗喻
詩人與情人相思離別之情，也是如此的長夜相思，痛苦難
耐。

36. 金 縷 衣

Kim1　Lu2　I1

杜 秋 娘

Tou7　Chhiu1 Liong5

勸 君 莫 惜 金 縷 衣 ，
Khoan3 kun1 bok8 sek4 kim1 lu2 i1

勸 君 惜 取 少 年 時 。
Khoan3 kun1 sek4 chhu2 siau3 lian5 si5

花 開 堪 折 直 須 折 ，
Hoa1 khai1 kham1 chiat4 tit8 su1 chia4t

莫 待 無 花 空 折 枝 。
Bok8 tai7 bu5 hoa1 khong1 chiat4 chi1

【簡釋】

1.金縷衣：用金線織成的衣服，比喻富貴。

2.直須：不要猶豫。

【翻譯】

我勸你不要捨不得一件華麗的金縷衣，而是應該去珍惜年少的時光。趁著花兒盛開的時候，就盡快將花兒摘下，以免等到花瓣凋落的時候，只能折些無花的枝莖了。

【簡析】

這雖然是首小詩，但全詩用字質樸，韻律宛轉。詩的內容是告訴人們不要貪圖眼前的容華富貴，而要珍惜年少時光，為自己做出一番事業。

附錄

詩文俱佳
──小李白陸游

　　宋朝詩人陸游是南渡一代大宗，他的創作之富，曠古絕今，無人能比，是位令人傾動的盛產作家。裁錦截金、靈感如泉，前後期作品雖經自己一再大幅刪減，總數仍近萬首，存詩之多，獨步騷壇。陸游，字務觀，越州山陰（紹興）人，生於徽宗宣和七年（西元 1125 年）十月十七日吉時。父母雙方俱是官宦家庭。高祖、祖父均中式進士，父親也在朝為官。而陸游的外祖父亦科甲出身，芝蘭玉樹，丹桂飄香，隆宅大院，顯赫地方。母親唐氏，飽讀詩書，過目不忘，持家之餘，神遊古籍。分娩前夕，曾夢秦觀，心儀少游辭章清麗，喜得佳兆，預卜文昌，遂名襁褓。父親陸宰於靖康元年罷官南歸，輾轉曲折，一路艱辛，最後始回故里安居。閒燕存敬，收書課讀，五車四部，兼集並蓄，藏冊之豐，南宋第一。紹興十年，高宗欲建圖書，求遺篇於天下，還曾派官到府觀摩、參考，並抄錄逾萬存書。數量之多，珍奇之備，可想而知。浸潤在如此富裕文化環境，從啞啞學語起就喜歡書本。「我生學語則耽書，萬卷縱橫眼欲枯」，萬卷藏書，堆積如山，必需

廣廈幾間，纔能寬裕擺設。流連其間，目不暇給，人生最幸福，莫過於能夠從小盡情讀父書。即使童蒙未開，沈潛在浩瀚書海，徘徊於韋編卷册之中，直到眼花撩亂，乾澀枯倦，乃是常事。

詩人心繫家邦，關懷天下。陸游是自三閭大夫屈原，詩聖杜甫以後，最受世人稱頌的愛國騷人。讀書三萬卷，學劍四十年，焚膏繼晷，聞雞起舞，痛恨金人，宿志報國，無時不懷殺敵之心。「王師北定中原日，家祭勿忘告乃翁」，臨終都惦記奇恥未雪，失土未收，還掙扎爲詩「示兒」，叮嚀諸子於大軍北伐、收復中原之後，拜祖務必告知此事，裨釋掛念。其實，陸游強烈的敵愾意識，肇自童稚期的逃難記憶。「學步逢喪亂，終身厭奔竄」，小時候隨父親在戰亂中，舉家自中原南徙壽春、山陰、東陽而魯墟。其間，顚沛流離，驚險萬狀，沿路所見，凋蔽蕭條，民不聊生，幼兒心靈，印象深刻；而趙構私慾熏心，肆意佔據，圖逸江東，無心反攻，恣縱秦檜打擊主戰人士，殘害忠良，簽訂和約，禍國殃民，以及父執長輩熱血沸騰，慷慨激昂的抗戰志節，成長過程中，四周環境所發生的點點滴滴，在在都扣入心底，加劇他的「仇金情結」，而激化崇高偉大的愛國情操。

陸游出生於萬卷書樓之中，天資聰明，從小嗜學，再

加嚴父督課，從小經史純熟，詩文俱佳。十五歲入鄉校，
夙夜匪懈。淬厲集成，風發泉流，升堂入室。如非命中多
舛、弱冠即帶關口，整整十年，背時不順，恨事連連，則
大魁天下，春風得意，指日可待。唯世事難料，實令興
嘆，有人生逢其時，青雲平步，一言取相，鸞鳳沖霄。陸
游滿腹經綸，斐然成章，然卻運蹇途窮，出師斷蘗。十九
歲赴臨安鄉試，竟名場失利，不幸落第。惡事成雙，禍不
單行，二十歲與表妹唐婉結婚，兩小無猜，鶼鰈情深，不
意旋遭母親強行拆散，斥令休妻。遇此厄運，痛不欲生，
於傷創未癒之際，豈知噩耗相隨，二十三歲又逢大故，晴
天霹靂，父親過世。三年孝制之後，砥礪再起。二十九歲
參加省試，方慶幸諸事順遂，景象一番清新。於榮登榜
首，正欲接受各方道賀，孰料濤天大浪撲面而來。秦檜有
孫秦塤、本科應試，冀其一路奪標，三元及第，奸相強令
主考陳子茂拔擢第一。誰知座主耿直剛正，不畏權勢，仍
照實際成績、文章高下取士，發佈陸游奪元。結果，觸怒
當道，殃及無辜。可憐儒子，平地生波，無緣無故，遇此
橫逆，竟因此被取消第二年春天殿試資格，錦繡前程就這
樣被斷送，已公佈的科名作廢，視同落第。此事來勢洶
洶，佞相老羞成怒，以為奇恥大辱，認定陳某偏袒循私，
存心作對，黜落考生之後，仍不善罷甘休。如非閻羅催

薨，秦檜惡貫滿盈，無常索壽，及時逝去，後續演變，主
試官身陷危機，陸游雖無端涉案，終必難免牽連，徒受災
阨。科場之中，不平多多。但蒙受如此冤屈，歷朝確不常
見。於後世知名個案中，也許只有明代才子、南京解元唐
子畏所發生的不幸，與之相似。

　　這個事件，鬧得滿城風雨，頓使陸游「名聞海內」。
雖曾廣博興論同情，卻又如何，對方官大勢盛，黨羽密
佈。極端無奈之下，只好回鄉，一切等待塵埃落定，再做
打算。婚姻生變，表妹離異，打擊已夠殘酷，考取功名，
竟平白遭冤，硬被黜落，更是情何以堪。其間鬱悶不開，
情緒惡劣，自是意料中事。幸好陸游天性堅毅豁達，沈潛
於黃卷墳典之餘，每日也必龍泉耀目，走雷交電，三尺寒
芒，氣沖斗牛。如此二年過去，不快記憶已稍淡釋。紹興
二十五年春，他三十一歲。這日，一人來到沈園散心。不
想竟與唐婉相遇，霎時，悲傷難遏，於是賦壁「釵頭
鳳」。豈知表妹，愴愴不能自已，哀而和詞以還，後因悒
悴過度，不久便辭離人世，而使陸游抱恨終生，不重遊舊
地，唐婉不遇，不賦壁沈園，表妹不亡。此事令他，自咎
自責，直到晚年。事業方面，從三十四歲起，陸游開始公
職生涯，在福州一帶當官。二年後調臨安。三十八歲蒙樞
密院推薦，召見入對，極受孝宗賞識，賜以「進士出

身」。這是殊榮，名譽博士即使當今世界，也非易得，古時更是罕見。才學過人，實至名歸，如不遇秦檜，九年前，陸游憑本事金榜首唱，如參加殿試，不消說順利登第，就是狀元奪魁，也非意外。三十九歲因口舌之禍，得罪皇帝，坐貶鎮江通判。四十一歲調隆興。不久，遭諫官參劾「鼓吹是非，力說張浚用兵」，罷職回家，一住數年。驛星靈動，再見轉機，四十六歲入川，通判夔州。後來在王炎幕府，深受重用，得意稱心，容光煥發。這段期間，情緒高昂，充滿希望，更有機會進行他滅金復國的大志，時常戎裝出巡，四處聯絡志士，也曾於山君猛然出現，眾皆驚慌失措之時，挺劍刺虎，而贏得各方讚譽。四十八歲以後，任職成都、蜀州，再嘉州，不很順心。五十一歲范成大守成都，十分禮重，不以主從往，而為文字交。此時，陸游精神愉快，「從心所欲，疏嬾狂放」，縱情豪飲，行樂奔放，無所羈束。有人譏嘲他行為不檢，率性就自號「放翁」。五十四歲返回山陰故里。稍後，任職建安、撫州等地。五十七歲被彈劾免官。閑居五年。六十二歲任朝調大夫權知嚴州軍事。二年後回山陰。六十五歲起，他即長居故鄉，鮮再外出。七十三歲與七十九歲二度為權臣作文，而遭非議，好友朱熹亦極不諒解。

　　陸游在文學領域，有高超特立、卓著顯要的地位。錦

心繡口、春華秋實，他精於詩。同時，擅長散文與填詞。
他的詞甚聞名，膾炙人口的長短句，有將近百闋留世。可
是，他的創作重心還是在詩，風格清新自然，明白雅潔，
圓潤露，簡練純實，淺中帶深，平中有奇，令人回味。評
家說他「文佳、詩富，為中興之冠」。書破萬卷，下筆有
神，確是如此，因此，有人認為他與「李、杜、韓、白，
異曲同工，而追配東坡無愧」。陸游五、七言絕律，與古
體俱佳。學問廣博，感情豐富，才思敏捷，巧融現實與浪
漫於一身。椽筆輕揮，世界三千盡入詩，字淺意深，言在
紙外。如此偉大的成就，除了淵衍家學，源承詩教，良師
指導，以及本身對詩經、楚辭、陶、杜、元、白、王維、
岑參與江西派等大家精華孜孜鑽研之外，優異的資質，加
上強韌堅毅的個性，富於衝擊的坎坷人生，與對邦國的眞
情大愛，以勤過於人的苦吟鍊句——有得忌輕出，詩成更
細評——終於淬礪出名垂萬世的綺麗詩章。陸游的文名遠
播，為人敬仰。周必大，字洪道，進士出身，累官左相，
封益國公，立朝剛直，力排佞倖，精聲律，工詩文，著作
甚多。一日，孝宗御臨華文閣，詢問當代詩人誰如李白，
周洪道毫不猶豫，據實以報，隨即答以唯有陸游才能相
當、筆力及此「小太白」之號，不脛而走。

　　陸游的「釵頭鳳」，聲辭俱哀、家喻戶曉。全文如

下：「紅酥手，黃藤酒。滿城春色宮牆柳。東風惡，歡情薄。一杯愁緒，幾年離索，錯錯錯。春如舊，人空瘦，淚痕紅浥蛟綃透。桃花落，閑池閣。山盟雖在、錦書難託，莫莫莫。」填這詞時，陸游悲傷欲絕。上片以上聲二十五有韻──手 siu2、酒 chiu2、柳 Liu2、轉入聲十藥韻──惡 Ok、薄 Pok8、索 Sok、錯 Chhok。下片以去聲二十六有韻──舊 Kiu7、瘦 Siu7、透 Thiu3、再轉入聲十藥韻──落 Lok8、閣 Kok、託 Thok、莫 Bok8。呼天搶地，搥胸跌足，仄聲用韻，尤其入聲，更充分表達此時感受。然而，唐婉所和的詞，雖不盡照原韻，也肝腸寸斷，令人感傷：「世情薄，人情惡，雨送黃昏花易落。曉風乾，淚痕殘。欲箋心事，獨語斜欄，難難難。人成各，今非昨，病魂常似秋千索。角聲寒，夜闌珊，怕人尋問，咽淚妝歡，瞞瞞瞞」。這闋詞上片以入聲十藥入韻──薄 Pok8、惡 Ok、落 Lok8、轉上平十四寒韻──乾 Kan、殘 Chan5、欄 Lan5、難 Lan5。下片再以入聲十藥韻──各 Kok、昨 Chok8、索 Sok、轉上平十四寒韻──寒 Han5、珊 San、歡 Hoan、瞞 Boan5。傷心已極，情寒聲殘，雖是平聲，適足以表達此時悲愴，誠屬不易。有關放翁詩詞，與傳記甚多，正中的評傳，五南的鑑賞，和花山的萬首，均有此詞。雖有人疑為後世所作，辭情俱

酣，不忍苛求，姑以文學選品相待，又有何妨？

　　古漢語歷經數千年淬鍊、音韻完整、旋律動人、平上去入、美到極點。宛如天籟的河洛八音是平仄的根本、詩韻的基礎、詩詞聲律的依據。陸游是浙江紹興人，但他憑藉詩韻賦詩、填詞。詩韻講究格律與諧和流暢的押韻。例如：「八十年光敢自期，鏡中久已髮成絲」期 Ki5、絲 Si、上平四支韻。若以華語唸出，期ㄑㄧˊ、絲ㄙ二音不諧和、不搭調。可是，詩韻就非唸ㄍㄧ、ㄒㄧ不可。否則，便跟蹋旋律、破壞原創作美感。幾千年的文化瑰寶，盡在於此，豈容輕率？再如：「早歲那知世事艱，中原北望氣如山」艱 Kan、山 San、上平十五刪韻。「先親愛我讀書聲，追慕慈顏涕每傾」聲 Seng、傾 Kheng、下平八庚韻。「十年學劍勇成癖，騰身一上三千尺」癖 Phek、尺 Chhek、入聲十一陌。「人生得意須年少、白髮龍鍾空自笑」少 Siau3、笑 Chhiau3、去聲十八嘯韻。以上這些和諧、美妙的詩韻，一用華語，隨即殘破不堪、難忍卒聽。詩詞是文學精華，美在鍊字與押韻。原作本來的協韻，豈容後世任意摧殘、銷毀？河洛八音關繫傳統詩學。透過母語的方便，極易掌握平仄與詩韻的奧妙。日人據台半世紀，外族高壓，文化無損。然而，政府統治五十年，由於政治無知而摧毀文化、母語破壞殆盡。雷厲風行推行華

語，犧牲原盛行於唐宋，而在台灣卻比比皆是、俯拾即得的韻文資產；而且，倒非爲是，破壞歷時數千年的音韻系統，入聲變平聲，輕重不分，四聲顛倒，平仄大亂。文化興邦，富而好禮。如今社會，追逐物慾，崇尙功利，心缺靈糧，暴躁不安。振衰起蔽，奮發圖強，唯有復興文化，精神建設，方能奏效。馬上得天下，不能馬上治天下。民主改革既已成功，政治歸政治，文化歸文化。文學以外，無論家居、辦公、論著、會話，使用華語、客家、原住民，不管甚麼話，愛怎麼通俗、怎麼平白，請便。就是詩詞吟唱、韻文朗誦必須依詩韻，風動草偃，政府積極帶動，提倡詩教，把文化帶入生活，假以時日、民德歸厚、淳樸復見。

作者與CD參與者簡介

黃冠人　國立政治大學西洋語文學士、美國鳳凰城大學企
　　　　管碩士、中華民國傳統詩學會常務理事、臺北市
　　　　讀經協會理事

洪澤南　國立政治大學中文碩士、臺北市高中國文輔導網
　　　　教師、淡水文化基金會漢文班教師、國文紀念館
　　　　漢文班教師、板橋農會漢文班教師

王孟玲　漢學研究、指導老師

蘇慧娟　劇藝品賞、社區老師

曾麗燕　社教服務、輔導老師

陳麗珠　愛心志工、花藝老師

鄧紀屏　詩歌吟唱、業餘老師

CD曲目

1. 前言

2. 杜少府之任蜀州／王勃（黃冠人吟）

3. 回鄉偶書／賀知章（王孟玲吟）

4. 詠柳／賀知章（黃冠人吟）

5. 登鸛雀樓／王之渙（王孟玲吟）

6. 出塞／王之渙（黃冠人吟）

7. 過故人莊／孟浩然（黃冠人吟）

8. 宿建德江／孟浩然（洪澤南吟）

9. 春曉／孟浩然（洪澤南吟）

10. 芙蓉樓送辛漸／王昌齡（王孟玲吟）

11. 出塞／王昌齡（黃冠人吟）

12. 終南別業／王維（黃冠人吟）

13. 相思／王維（陳麗珠吟）

14. 九月九日憶山東兄弟／王維（黃冠人吟）

15. 渭城曲／王維（王孟玲吟）

16. 登金陵鳳凰臺／李白（黃冠人吟）

17. 黃鶴樓送孟浩然之廣陵／李白（黃冠人吟）

18. 早發白帝城／李白（黃冠人吟）

常態性上課定點 !!

愛好中華文化的朋友們：

　　語文學泰斗黃冠人老師對河洛漢音的推廣不遺餘力，並獲得廣大的回響及好評。為了讓更多人能學習河洛漢音，領略中國語文之美。正面提供黃冠人老師常態性上課的地點，希望愛好者能就近參與課程的研習。

＊臺北文山社區大學

研習地點	：臺北市文山區木柵路三段 102 巷 12號
聯絡電話	：(02)2234－2238
交通方式	：木柵站下車

＊臺北士林社區大學

研習地點	：臺北市士林區承德路四段 177 號
聯絡電話	：(02)2880－6580
交通方式	：劍潭站下車

＊臺北保安宮

研習地點	：臺北市大同區哈密街 61 號
聯絡電話	：(02)2595－1676
交通方式	：圓山捷運站下車

＊臺北孔子廟

| 研習地點 |：臺北市大同區大龍街 275 號

| 聯絡電話 |：(02)2598-9181

| 交通方式 |：圓山捷運站下車

＊新店崇光社區大學

| 研習地點 |：臺北縣新店市三民路 19 號

| 聯絡電話 |：(02)2519-3318

| 交通方式 |：新店市公所捷運站下車

國家圖書館出版品預行編目資料

名詩吟唱：唐詩天籟(修訂版)／黃冠人製作. –

再版 -- 臺北市：萬卷樓，民 91

面； 公分

ISBN 957－739－395－0 (平裝附光碟片)

915.18 91009387

名詩吟唱：唐詩天籟（附 CD）（修訂版）

製　作　者：黃冠人

發　行　人：陳滿銘

出　版　者：萬卷樓圖書股份有限公司

　　　　　　臺北市羅斯福路二段 41 號 6 樓之 3

　　　　　　電話(02)23216565・23952992

　　　　　　傳真(02)23944113

　　　　　　劃撥帳號 15624015

出版登記證：新聞局局版臺業字第 5655 號

網　　　址：http://www.wanjuan.com.tw

E－mail　：wanjuan@tpts5.seed.net.tw

承印廠商：晟齊實業有限公司

定　　價：360 元

出版日期：2001 年 6 月初版

　　　　　　2002 年 6 月再版

　　　　　　2007 年 9 月再版二刷

ISBN 957－739－395－0